中国插花古画历

花艺目客编辑部 —— 编

中国林业出版社

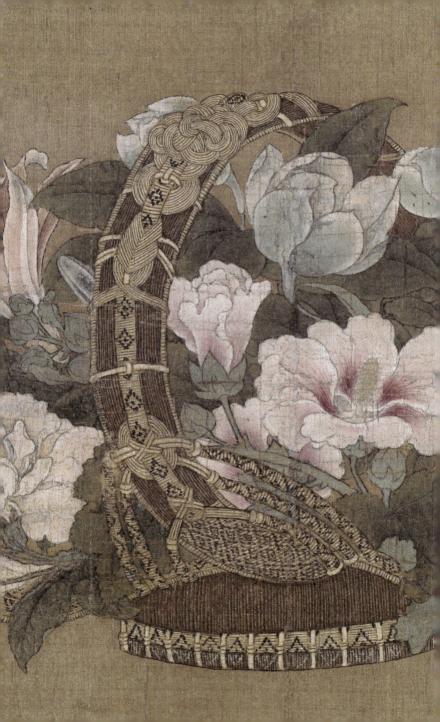

壹月

零贰

影斜清浅处,香度黄昏时。

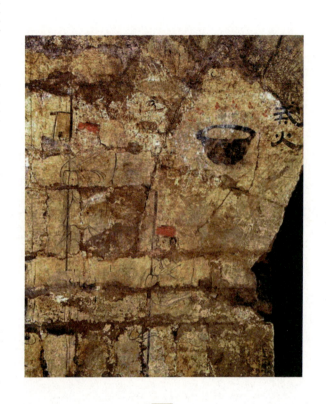

汉壁画

零叁

01
农历____
周____

02
农历____
周____

[艺术评鉴]

在河北望都东汉墓道壁画中，绘有一陶制圆盆，盆内均匀地立着一排六只小红花，甚似折枝花插在陶盆中，圆盆置于方形的几架之上，形成花材、容器、几架三位一体的形象。由之可以看出，插花已从初起的不讲究外形，到有规律的成行的对称式造型，这符合汉代注重左右对称的构图法则。

零肆

梅须逊雪三分白，雪却输梅一段香。

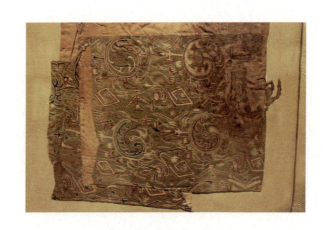

汉刺绣

零伍

壹月

[艺术评鉴]

在新疆民丰县尼雅遗址东汉墓中,发现服装的刺绣花边上,有似郁金香插在容器中的图案。艺术品常是人类生活的艺术再现,生活中有了郁金香插在容器中的实例,才可能产生郁金香插在容器中的艺术形象。

03
农历＿＿
周＿＿

04
农历＿＿
周＿＿

零陸

零落成泥碾作尘，只有香如故。

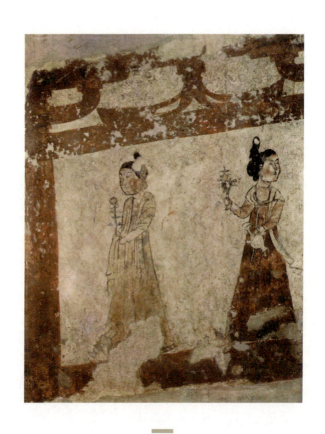

唐壁画 侍女图

05
农历　
周　

06
农历　
周　

【艺术评鉴】

此壁画出于陕西省富平县献陵发现。隋唐时期，佛教空前繁盛，佛事活动更为频繁，壁画中出现了众多表现手捧瓶花、盘花的供养人形象。李凤墓为唐高祖献陵的陪葬墓之一，墓内绘有壁画，此甬道壁画中绘两仕女，一左手执细颈瓶，右手举花枝，回头似与后方人对话，另一双手持花枝，贴于腹前，画中人物造型丰满，勾线圆浑、挺劲，设色明净。

【花艺评鉴】

该壁画中两侍女一前一后而行，后面的侍女左手提一长颈执壶，右手执一束鲜花，花朵以黄蓝二色搭配，十分典雅。侍女手执鲜花呈对称状排列，黄色花朵枝干稍长居中，左右各有一花枝略短的蓝色花朵。这种对称安排的造型代表着唐代插花的造型特征，说明唐代已经有了花束的概念。

零捌

黄鹤楼中吹玉笛,江城五月落梅花。

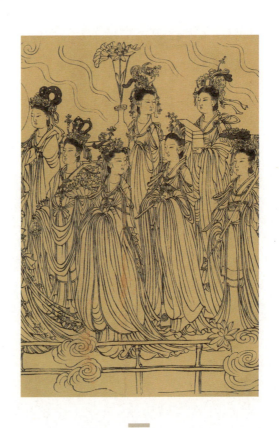

唐 吴道子
八十七神仙卷（局部一）
徐悲鸿纪念馆藏

零玖

07 农历＿＿ 周＿＿

08 农历＿＿ 周＿＿

[艺术评鉴]

传为「画圣」吴道子所作，吴道子，又名道玄，唐代著名画家，画史尊称画圣。无所不画，尤精佛道、人物，长于壁画。唐代白描画鼎盛水平的代表。画中八十七位神仙神态各异，帝君、神仙端庄，神将威风，仙女轻盈。画中各位神仙衣褶繁复，没有设色，却有着强烈的渲染效果。画面中线条绵密流畅、圆润刚劲，可见画家笔力深厚。

[花艺评鉴]

《八十七神仙卷》描绘了八十七位列队行进的神仙。在这一局部中，有两位仙人手捧花卉。左侧一仙人手中托着一款皿花，皿花以荷叶为盘，上面堆积着多种花朵，插花造型较矮，花团锦簇。正中上部一仙人手捧一长颈大瓶，瓶内插莲花、莲叶、莲蕾各一枝，代表过去、现在、未来三世，是魏晋佛教供花出现之后最早、最典型的供花形式。可见此画虽为道教绘画，插花却反映着佛教供花的形式与发展。

万树寒无色,南枝独有花。

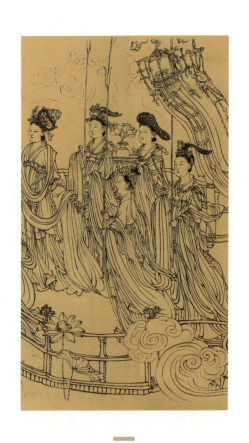

唐 吴道子
八十七神仙卷(局部二)
徐悲鸿纪念馆藏

壹壹

09 农历___ 周___

10 农历___ 周___

[花艺评鉴]

画中八十七位仙人,有二十位仙人手拿花卉。其中有皿花、折枝花、瓶花、碗花、花束等不同形制。造型种类之丰富,前所未有。此画虽为道教题材,但因其中所出现的花卉同为宗教供奉用花,且道教用花并无严格规制,画家们往往参考佛教用花来作画,故而可以直接反应出佛教供花的特点。

壹贰

何方可化身千亿,一树梅花一放翁。

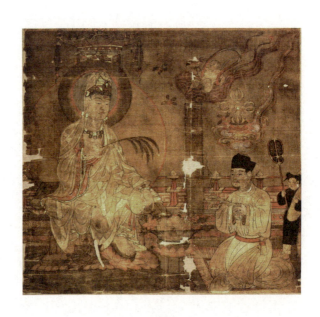

五代壁画
白衣观音像

11

农历ㅤㅤ
周ㅤㅤ

12

农历ㅤㅤ
周ㅤㅤ

[艺术评鉴]

五代作品,于敦煌藏经洞内发现。水月观音是当时流行的佛教题材,图中,观世音菩萨居左,供养人跪于右后方。供奉用花卉装于透明盆内,此种图示后期在宋代佛像绘画中亦有留存。线条细劲,运笔熟练飘逸,色彩和谐,富有表现力,保留了唐画的风貌。

壹肆

晚风庭院落梅初。淡云来往月疏疏。

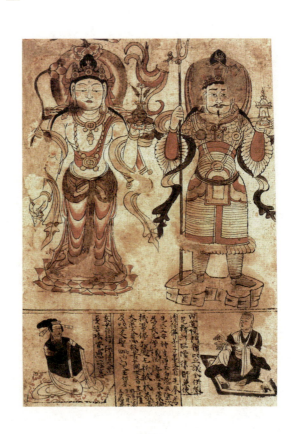

五代 壁画
观世音菩萨毗沙门天王像

壹伍

[艺术评鉴]

此作在敦煌藏经洞发现,以双道墨线将幅面分割为两部分。上部左侧为观世音菩萨,左手托插花「净水瓶」,右手持折枝莲花,花枝曲延至其头上部。右侧为天王,左手托塔,右手扶持一三齿杈。下部有僧人与供养人写像,全幅线条流畅,色分浓淡。神态刻画各异,具有唐代佛像画的余韵。

[花艺评鉴]

画中观世音菩萨手托净瓶,净瓶中插一小花,左右各有一叶,呈对称状。很多人也许会问:净瓶中不是应该插杨柳枝吗?自汉代佛教传入中国至唐代,观音菩萨手中的净瓶大多插着这样对称造型的小花。这一时期为中国插花形成初期,插花以对称式造型为主。至五代以后插花出现不对称造型,观音菩萨手持的净瓶中所插之物,才逐渐演变为杨柳枝。

13 农历___ 周___

14 农历___ 周___

壹陸

临砌影,寒香乱,冻梅藏韵。

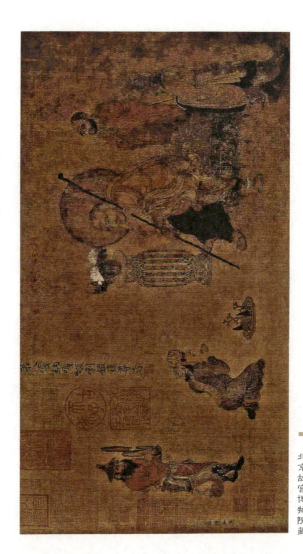

宋 佚名 六尊者像
北京故宫博物院藏

[艺术评鉴]

此图为《十八罗汉像》中一页，此册现已不全，仅存六幅，因此称为「六尊者像」。画面绘「第八嘎纳嘎拔喇尊者」，游丝描勾画衣纹，线描流畅，力度与柔韧并存，动感强烈。人物气势恢宏、超凡脱尘，塑造略带夸张，显示出早期佛教人物威严尊贵而又带有世俗化的特点。白粉复染花卉，似暗沉景象中的明灯。

[花艺评鉴]

曾传为唐代卢棱伽所作，目前认为是北宋摹本。画中几架上有一琉璃小罐，内插两枝白牡丹，牡丹花梗不长。玻璃吹制技术汉代已从中亚传入我国，因佛教以琉璃为七宝之一，琉璃器物一直被用于佛教供花，尤以小型碗、罐、瓶为主。琉璃碗、罐多用于禅房内的日常非正式供奉，常用牡丹、百合等较大型的花朵二、三朵，较为随意地矮插。说明碗、罐的形制在中国插花中的地位不高，通常用于较随意的插花。

15 农历　　
周　　

16 农历　　
周

壹捌

塞北梅花羌笛吹,淮南桂树小山词。

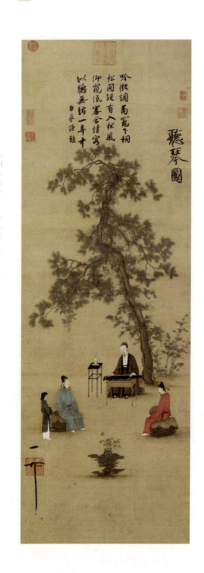

宋 赵佶 听琴图
北京故宫博物院藏

壹玖

[花艺评鉴]

宋徽宗赵佶深谙花艺,亦擅绘事,此图传为赵佶所绘,画中一人坐在苍松之下,面对锦石上的岩桂插花抚琴,另二人坐于下首恭听,神态恭谨。一派高雅气氛,达到物我两忘的赏花境界。

貳零

候馆梅残，溪桥柳细。

宋版画
大佛顶陀罗尼经卷首图

贰壹

壹月

19
农历___
周___

20
农历___
周___

[花艺评鉴]

此幅为大佛顶陀罗尼经卷首图,延续前朝佛教版画的内容,但形式更为多样,观世音菩萨坐于海水波涛中的岩石座上,为前来拜谒的善财童子讲述修菩萨行的法门。样式严谨,线条细腻,观音的衣纹与头饰都被刻画至极致。

貳貳

夜寒不近流苏，只怜他，后庭梅瘦。

宋舍利石函（之一）
河南少林寺藏

壹月

贰叁

21 农历 周__

22 农历 周__

[艺术评鉴]

此石函发掘于河南省登封县少林寺初祖庵，石函周围均为长方形线刻画面，此图与后页二幅画面相接。上幅刻神王、侍者、女供养人，下幅刻神王与女供养人。下幅画面中心有一叠石案，上置束腰莲花座，再上置一圈足豆，内供瑰丽斗艳的牡丹花。全函均施阴刻手法，线条根据人物形态改变，在秀劲古逸与粗壮雄健间转换。

[花艺评鉴]

石函四面刻有精美的线刻画。此图为石函左面线刻画。画面中央下方石几之上陈设着一花口圈足碗，内插繁茂的花朵，花材搭配有唐代皿花的特点，为单一品种花卉。插花形式为唐宋流行之团花形式，枝叶舒展外放，已具有宋代插花之特征。从此插花可以看出唐宋插花发展之延续。

贰肆

雪月最相宜，梅雪都清绝。

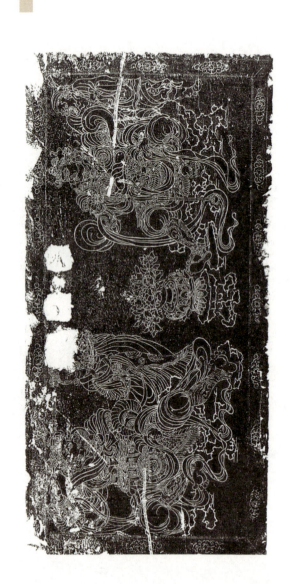

宋舍利石函（之二）
河南少林寺藏

贰伍

[花艺评鉴]

此拓片为少林寺北宋石函前面线刻画。画面正中石几上置一束腰莲花座,座上置圈足碗(豆),内插牡丹。牡丹花构成造型严谨的扁圆形,无论是花材种类还是造型方式,均为唐至五代时期典型的皿花供花风格。此插花造型充分显示了宋代佛教供花对唐五代时期供花形制的继承。

23 农历___ 周___

24 农历___ 周___

贰陆

香非在蕊,香非在萼,骨中香彻。

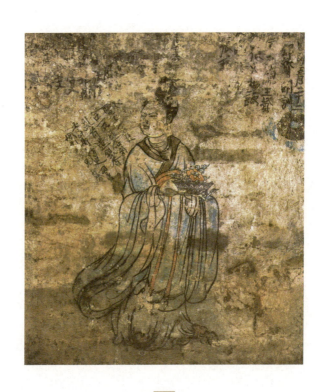

宋壁画 梵王礼佛图(捧盘侍女)

艺术评鉴

此图为河北定州静志寺塔基地宫壁画东壁梵王礼佛图的局部，此地宫北壁绘莲座牌位，上写「释迦牟尼真身舍利」，因此东壁绘画是通过建筑内部的空间营造出梵王朝拜祭祀释迦牟尼佛的场景。侍女手捧莲花为梵王引路，线条拙朴，花卉色彩高古，百年之后仍艳丽鲜活。

花艺评鉴

静志寺为北宋所建寺庙，已毁，该寺塔基地宫发现于1969年。画中侍女手捧花碗，碗内装有花朵，居中为一红色大花，周围装饰着小花和叶片。插花的形制为唐宋流行的皿花形式，以红色大花为主花，显示已具有主次有别的宋代插花风格。以刻花碗为插花容器，显示宋代北方瓷器在佛教插花中已广泛应用。

贰捌

雪里已知春信至,寒梅点缀琼枝腻。

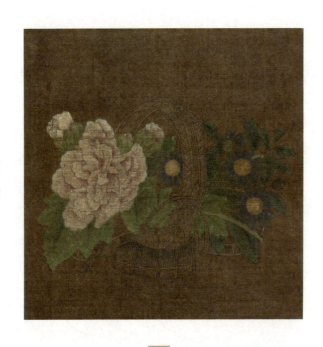

宋 赵昌 花篮图
东京国立博物馆藏

贰玖

27 农历___ 周___

28 农历___ 周___

[艺术评鉴]

宋代是清供图形成的重要阶段，花材、器皿不断推陈出新，最为特别的就是注重表现花卉的《花篮图》。赵昌，北宋时期杰出的花鸟画家，与宋徽宗赵佶齐名。画家善于写生以及对生活中事物细致入微的观察在画面中表现的游刃有余，花篮密而花卉展，疏密有间；利用花卉亮与深的布置凸显画面的空间感。

叁零

高情已逐晓云空。不与梨花同梦。

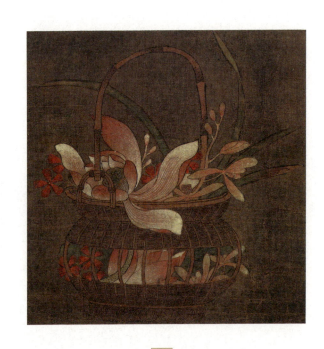

宋佚名花篮图

[艺术评鉴]

此图意在展现花篮的编织、造型工艺以及花卉的明媚娇艳,花卉的种类不局限于其背后的寓意,而着力通过花本身富有美感的外表显示四季时序与大自然的馈赠。此图应是夏季花篮,以两个莲花花苞为主,配以绿叶红花,圆满丰盛。设色典雅富丽,润明均匀,是工笔花篮图中的佳作。

29

30

叁贰

日暮诗成天又雪,与梅并作十分春。

宋 李嵩 花篮图·夏
北京故宫博物院藏

冬冬

31 农历___ 周___

[艺术评鉴]

李嵩,擅长人物、道释,尤精于界画。此幅《花篮图》亦可见其界画之功底,画面虽「百花齐放」,但仍一丝不苟,线条笔法严谨。花卉与器物组合的图式发展至宋代又产生了新的可能,除岁朝图外,还出现着重表现花卉的《花篮图》。此图传至今已有数百年,但画面颜色仍旧明媚鲜艳,于花繁叶茂中显示然时序。

[花艺评鉴]

李嵩《花篮图》为中国宋代世俗装饰性插花之代表作。据认为应为四幅,世存三幅,分别为春、夏、冬,唯秋图不见。与《花篮图·冬》形制、构图一致,图中插花风格、容器风格亦一致。画中绘有蜀葵、栀子、萱草、石榴及一种木兰科植物的白色花朵(有人认为是白含笑,但按画中花朵比例似嫌过大,存疑)。画中插花配色淡雅中不失活泼,花材搭配华丽而不失典雅。

貳月

叁陆

燕子不归春事晚，一汀烟雨杏花寒。

宋 李嵩 花篮图·冬
台北故宫博物院藏

冬柒

[艺术评鉴]

自宋代起花篮图特有的轻松质朴的意境为人们所喜爱,除在绢、纸上为后代所描摹也广泛出现在瓷器等物品上,成为一种带有吉庆意味的特殊纹样,色彩艳丽,形制繁复是其基本特征。

[花艺评鉴]

画中插花造型风格延续唐代装饰花风格,近似半球形的外观,色彩艳丽,极富对比。篮内绘有白梅、蜡梅、山茶、瑞香、水仙,每种花材相对集中插制,艳丽的山茶居中,颜色淡雅的细碎花材居侧,是中国儒家等级思想的体现。右侧接近花篮边缘处可见花枝的剪切处,说明那时花篮插制很可能是不用水,而是直接将花插于篮中。容器为一编功精致的花篮,充分展现了中国竹编器物高超的制作水平。

01

农历 ___
周 ___

02

农历 ___
周 ___

杏

知有杏园无路入,马前惆怅满枝红。

叁捌

宋 佚名 胆瓶秋卉图
北京故宫博物院藏

贰月

叁玖

[艺术评鉴]

此作是一幅较为典型的宋人小品，画面和谐、雅致，诗、书、画、印俱全。胆瓶立于方形托架中，瓶内插菊花三支，上部花朵淡粉色全开，花蕾、开败各一，靠近瓶口处亦均等画有三朵作为衬托。用笔沉稳又清新流畅，雅意自然流露。裱边旧提为「姚月华胆瓶秋卉」七字，但究其画风与唐代画家姚月华无关，系为误题。

[花艺评鉴]

画中胆瓶内插有大小不一的六朵粉色翠菊，花朵开放度各不相同，生动自然，虽只使用了单一花材，但取枝、造型并不十分讲究，应属日常小品插花。画中最有特色的是花瓶的几架，分上下两层，上层起固定花瓶的作用，这不仅说明宋代对瓷器的珍视，也能说明几架制作之精细，及中国插花对几架的重视。

03 农历 周

04 农历 周

肆零

小楼一夜听春雨,深巷明朝卖杏花。

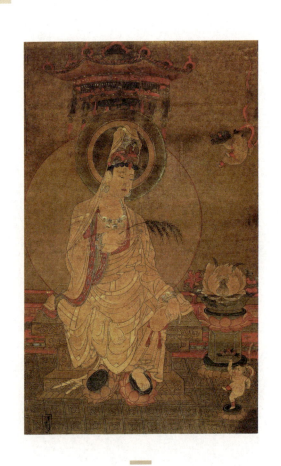

宋 佚名 柳枝观音像
四川省博物馆藏

肆壹

05
农历___
周___

06
农历___
周___

[艺术评鉴]

启功先生称,此幅系敦煌的宋画,根据画稿绘制,为南宋人物画中少见。图绘柳枝观音坐于须弥座上,头顶覆华盖,戴宝冠,面相丰腴,两眼下视,身材修长,肌肤细腻,手足纤巧,处处显示出女性的特征。画面左侧透明盆中奉有莲花,描绘细致,花卉根部清晰可见。

[花艺评鉴]

画中观世音菩萨面前供奉着一只琉璃大碗,内插白牡丹等三种花朵,为典型的皿花型供花。花朵的种类选择大小有别,有十分明显的主次之分,这是宋代供花的特征。五代以前的皿花型佛前供花,并不十分讲究花朵大小的选择,主次的安排不太清晰。到了宋代,受理学等级思想的影响,中国插花出现了十分鲜明的主次之分,使得插花更加富有层次感。

肆贰

杏花未肯无情思,何事行人最断肠。

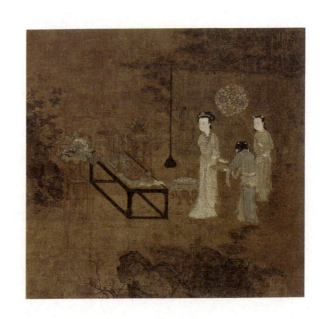

宋 佚名 盥手观花图
天津艺术博物馆藏

肆叁

07
农历＿＿
周＿＿

08
农历＿＿
周＿＿

[艺术评鉴]

画中绘三位仕女于宫中院落观花的情景。左边湖石花丛，案前小方几上置古铜觚，中插牡丹三朵，相较于案几上的物件线条的「骨感」，显得更为丰满茂盛。一位仕女云发金饰，宫帔华裳，锦裙晓妆，正盥手并注目观赏案前之花卉。整个画面布置秀美幽雅，用笔精细。从人物描绘、运笔、敷色都近似周昉风格。

[花艺评鉴]

此图绘一贵族妇女及二侍女在宫中院落一边盥手一边观花的情景。图左案前小方几上置古铜觚，中插硕大的牡丹三朵。因徽宗好古，带动宋代博古之风盛行，中国插花中以古铜器插花的讲究就此开始盛行。觚为商周时期的重要礼器，规格很高，后来一直被中国文人认为是插花的最好器物。画中的插花形式沿袭唐团花式的形式，华丽雍容。

肆肆

裙垂竹叶带，鬓湿杏花烟。

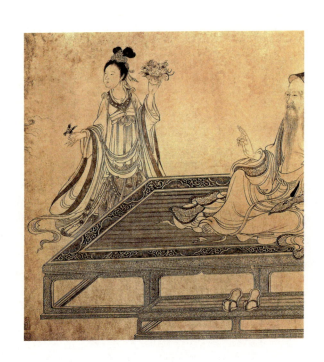

南宋 佚名 维摩演教图卷（局部）
北京故宫博物院藏

貳月

肆伍

09 农历___ 周___

10 农历___ 周___

[艺术评鉴]

画面无款,明人董其昌题为李公麟所作。但从此画看,虽无李公麟真迹苍逸高华的特点,但也可定是南宋画家高手所绘。此图描绘了维摩向文殊师利以及僧侣、天女讲授大乘佛教意义的情景。图中维摩坐在炕上,薄帽长须,虽带病容却精神矍铄。坐在对面须弥座上的文殊师利,正在静听对方说法。维摩侧面的散花天女,把花撒到大弟子身上,撒花与瓶花是早期清供的两种形式。全图用笔细劲,人物的神态刻画入微,衣纹飘带流畅飘逸。

[花艺评鉴]

画中天女手托琉璃碗,内有牡丹、荷花等花朵。此花中的碗花延续了汉唐以来碗花为非正式日常供花的传统,使用不多的大朵花卉插制也符合汉唐传统。画中对叶片的描绘十分优雅、细腻,起到了极好的衬托作用,体现宋代插花的发展。

肆陆

杨柳迷离晓雾中，杏花雾落五更钟。

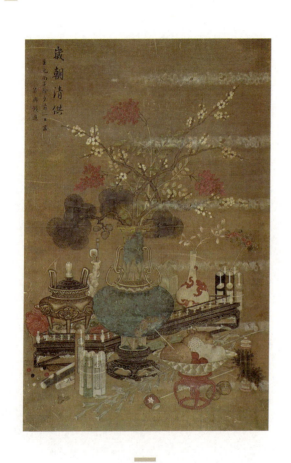

宋 钱选 岁朝清供图
私人收藏

[艺术评鉴]

钱选,字舜举,号玉潭,湖州(今吴兴)人。宋末元初著名画家,与赵孟頫等合称为吴兴八俊。钱选曾绘多幅此类型清供作品,延续了赵昌、李嵩《花篮图》的趣味,布局满密,花繁叶茂,富丽华贵。而其另有高士图数幅,多是简雅器型与梅或是单一植物的搭配,设色淡雅,意境深远,与热闹的岁朝清供形成两种图景。而高士图中士大夫禅修形象与瓶花相对,在后期这种形式演变为特定的视觉符号。

肆捌

香

风吹梅蕊闹,雨红杏花香。

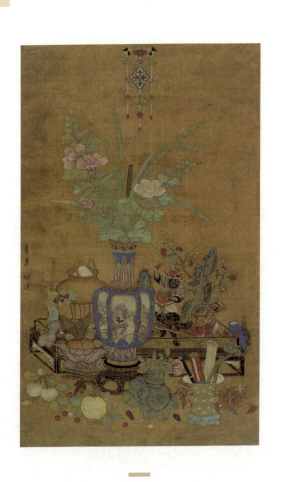

宋 钱选
端午瓶花图

【艺术评鉴】

自宋代独立清供图出现后,由简趋繁的景象愈来愈烈,部分清供作品已完全不同于文人赋予插花与瓶花的雅意,而更贴近现实的民俗生活。画面中除常见的花卉、蔬果之外,另添玩具、摆件、工艺品,从原本自然的生机走向更为热闹的动态场景。

【花艺评鉴】

钱选的青年和中年时代是在宋朝度过的,故而中、早期绘画更多的反应宋代人们的生活。画中所绘为宋代端午清供,主体插花以香蒲、蜀葵为材插制,为三才式造型。插花下配香橼、石榴、荸荠等蔬果,后衬香具和钟馗捉鬼人偶,上挂香囊、下摆粽子、风车、如意等物,几乎将所有端午期间具有吉祥寓意的饰物都囊括其中。

端午用花习俗自魏晋时期就已出现,以端午为题的插花出现于宋,这反映了民间习俗对中国插花习俗的影响。

伍零

独照影时临水畔，最含情处出墙头。

元版画 金刚经注卷首图
台湾中央图书馆藏

伍壹

[艺术评鉴]

《金刚般若波罗蜜经》为佛教重要经典,来自印度的初期大乘佛教。此卷首图主要展现了做注者的形象以及工作状态。通常在书斋雅赏中,瓶花不以成对的形式出现,而此处桌台上摆放了完全对称的烛台与瓶花,以显示传播佛教释义者,亦可被视为佛的道义。

15
农历___
周___

16
农历___
周___

伍贰

杏

波渺渺,柳依依,孤村芳草远,斜日杏花飞。

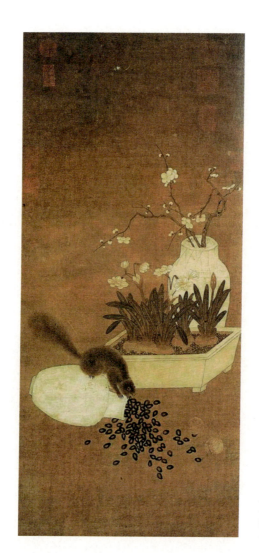

元 佚名 岁朝图
台北故宫博物院藏

伍叁

贰月

17
农历_____
周_____

18
农历_____
周_____

「艺术评鉴」

元代节令清供图与书斋清供同步发展，相对于书斋清供中器与花为主体的组合，节令清供在描绘瓶花的同时，在画面中增添了具有象征意义的时令果蔬与祥瑞之物，祈福求祥的意味更为浓厚。此图除绘迎春必备的梅花、盆栽水仙外，还绘一松鼠食松子，寓意多子多福，画面俏皮古雅。

「花艺评鉴」

元代绘画继承了宋画形神兼备的传统，画面描绘精细传神。白梅花插于清雅的开片瓷瓶中，呈三才式造型，配以水仙盆栽，即表达了岁朝的主题，又不失文人的清雅格调。松鼠与瓜子搭配谐「送子」之音，祈愿家族人丁兴旺。通过文人格调插画与谐音造型的巧妙配合，达至雅俗共赏的效果。

伍肆

杏

满阶芳草绿,一片杏花香。

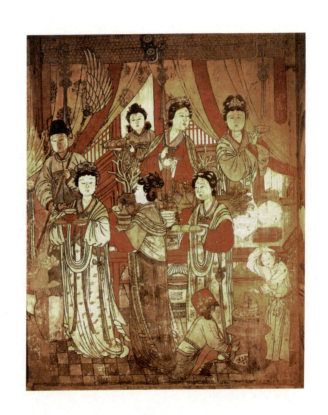

元 壁画 后宫奉食

伍伍

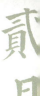

19
农历
周

20
农历
周

[艺术评鉴]

此壁画绘于洪洞广胜寺水神庙,寺址在山西省洪洞县城东北霍山南麓,水神庙主殿明应王殿建于元仁宗延佑六年。殿内塑水神明应王及其侍者像,四壁满布壁画。此图为后宫侍女奉食的场景。壁画构图疏密相间,线条遒劲,重彩平涂,人物神态逼真。图左下角有瓶花装饰,展现了当时的宫廷场景。

伍陆

杏花无处避春愁,也傍野烟发。

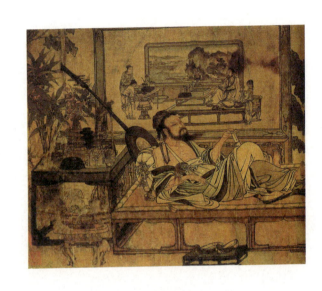

元 刘贯道 消夏图(局部)
美国纳尔逊·艾特金斯艺术博物馆藏

伍柒

21
农历___
周___

22
农历___
周___

[艺术评鉴]

利用屏风创造了画中画的场景,是绘画艺术中独特的场景转换手法,并且展现了原本为散点透视的中国传统绘画有了向单点透视构图的探索。画中文士手捻书卷作思考状,卧于榻上,榻后方书桌上陈书卷、砚台、茶盏、瓶花等,点明画中主人的生活情趣。

伍捌

歌声春草露,门掩杏花丛。

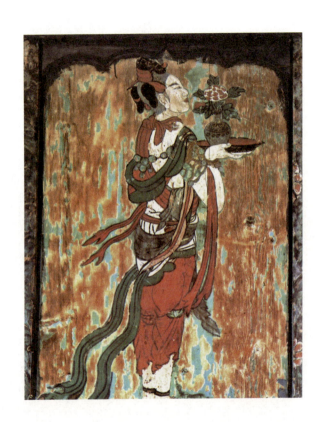

辽壁画 宣懿皇后礼佛图

伍玖

23 农历 周

24 农历 周

[艺术评鉴]

此壁画绘于应县佛宫寺释迦塔,该塔位于山西省朔州市应县城内西北佛宫寺内,为木结构九层塔,塔中供奉释迦牟尼等多尊佛像。佛像雕塑精细,各具情态。内壁绘有金刚、天王、弟子、供养天女等,色泽鲜艳丽,栩栩如生。

[花艺评鉴]

佛宫寺释迦塔俗称应县木塔,是中国现存最古老的木塔,也是世界最高的木塔,与比萨斜塔、埃菲尔铁塔并称「世界三大奇塔」。在塔内一层内侧门楣上绘有三幅供养人像,《宣懿皇后礼佛图》位于中间。图中宣懿皇后手捧内红外黑的漆器托盘,盘上放刻花青瓷细颈瓶一只,瓶内插一枝红色牡丹花。插花的形式为唐宋时期惯用的小型供花。此画中插花并不新奇,插花所用刻花青瓷瓶极似当时著名的耀州窑瓷器,而漆器托盘的外部明显有雕花的装饰,对研究中国插花器物极有意义。

陆零

杏

乱点碎红山杏发,平铺新绿水苹生。

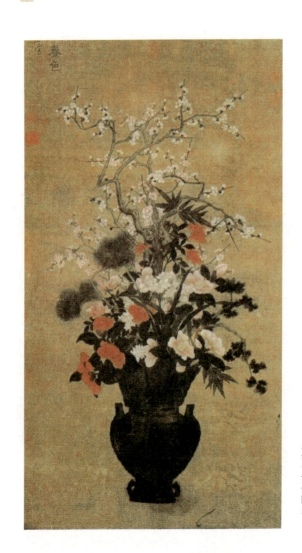

明 孙克弘 太平春色轴
台北故宫博物院藏

[花艺评鉴]

孙克弘,明书画家、藏书家。明初,受宋代影响,以中立式厅堂插花为主,庄严富丽,造型丰满,构图严谨,寓意深邃,对日本花道立花型的形成具有极大的影响。

此图为明初孙克弘绘制,以松、竹、梅、山茶、水仙、瑞香、月季、南天竹、建兰等有高雅情趣的花木为花材,作品高大,富丽堂皇,刚柔虚实,极富变化。

25 农历___ 周___

26 农历___ 周___

杏

陸貳

林外鳴鳩春雨歇，屋頭初日杏花繁。

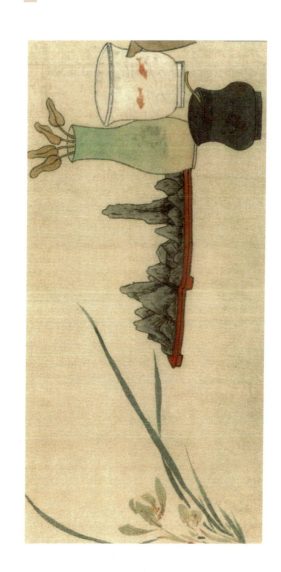

明 孫克弘 芸窗清玩圖卷（局部）
首都博物館藏

[艺术评鉴]

孙克弘,山水学马远,花鸟宗法徐熙、赵昌。该卷展示了其绘画中勾勒与写意两重面貌。长卷中绘花卉,蔬果,鱼蟹、茶壶、花瓶、盆景等文玩,风格清丽设色雅致。以精湛的技艺展现出物品的质感,将文人喜爱的案头玩物以独特的艺术视角留存。

27 农历___ 周___

28 农历___ 周___

陸肆

日日春光斗日光，山城斜路杏花香。

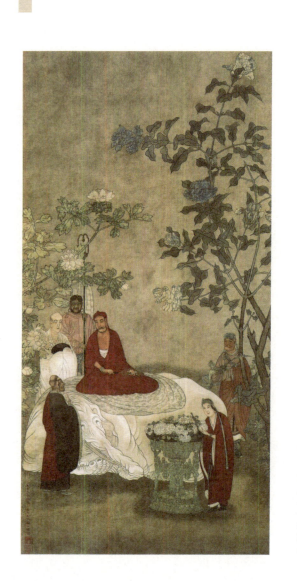

明 吴彬 普贤像图轴
北京故宫博物院藏

陆伍

29
农历＿＿
周＿＿

[艺术评鉴]

图中普贤坐于象背上,宝像庄严,有五名僧众围绕其间,身后有牡丹等异卉点缀。边上花木围绕使得人物形象更具端庄肃穆。此画佛像人物衣纹用游丝描,花卉精勾细染,画风端庄秀雅,设色艳丽而和谐。

[花艺评鉴]

普贤坐于白象之上,面前有一硕大的供花,供花中有以牡丹为主的许多花朵,花朵呈平铺状,造型应来源于唐宋时的皿花。画中供花的造型、花朵的安排不十分讲究,虽有画家个人风格的原因,但也反映出元代以后,宗教供花的形制规矩逐渐废弛的现象。

参月

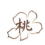

陆捌

桃之夭夭,灼灼其华。

明 陆治 瓶花图

陆玖

[艺术评鉴]

陆治,明代画家,好为诗及古文辞,善行、楷,尤精通绘事。晚年贫甚,隐居山中,脾性怪异。此图造型勾画华贵而严密,瓶身类似灯笼瓶而挂有兽耳,花卉枝叶写实,线条流畅均匀,展现了画家极为强劲的控制能力。

01
农历ーーー
周ーーー

02
农历ーーー
周ーーー

桃 柒零

人间四月芳菲尽，山寺桃花始盛开。

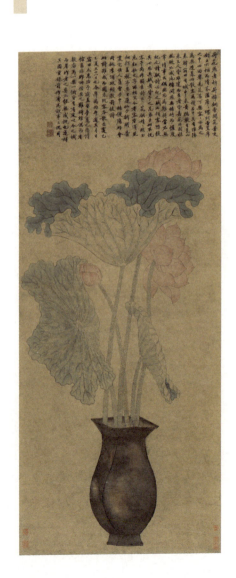

明 沈周 瓶荷图
天津博物馆藏

柒壹

03
农历____
周____

04
农历____
周____

[艺术评鉴]

沈周以山水著称，此作为其较为少见的工笔花卉，图中绘铜壶内植荷花荷叶各三株，交错而生。荷叶向背以深浅不同绿色区分，多取其背，使画面变浓艳为淡雅，凸现清高风格。画家文学修养极高，以写实、简括的营造质朴的格调，从单纯的仿古中跳脱出来，阐述自己的心声。

桃

柒贰

西塞山前白鹭飞，桃花流水鳜鱼肥。

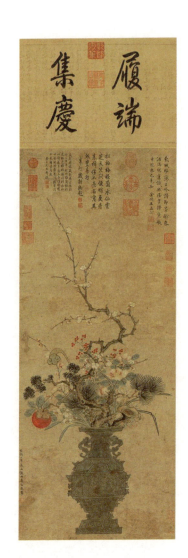

明 边文进 岁朝图
台北故宫博物院藏

柒叁

[花艺评鉴]

边文进,字景昭,福建沙县人。明永乐年间为官,为人夷旷洒落,善绘事,尤精于花鸟。十全厅堂瓶花,呈中立式构图,虬曲多变的梅枝一枝独秀,巍然挺立,成为瓶花的主体,其高度约为瓶花的二倍,辅以九种名贵的花材,合称十全十美,构成优美自然的造型。梅花清高淡雅、松示苍劲坚毅、柏示益寿延年、山茶明丽高贵、兰花幽香雅致、水仙高洁无瑕、南天竹繁荣昌盛、朱柿与如意取其谐音诸事如意。作品主体突出,隆盛壮丽,构图饱满,寓意深邃。

05
农历___
周___

06
农历___
周___

柒肆

桃

桃花一簇开无主，可爱深红爱浅红。

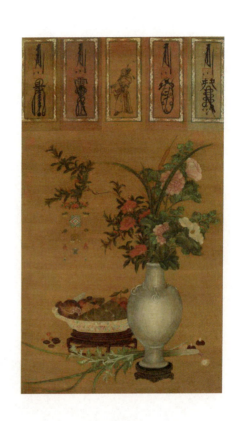

明 佚名 元人天中佳景图
台北故宫博物院藏

柒伍

07 农历___ 周___

08 农历___ 周___

[艺术评鉴]

天中佳景画幅无作者款印。画题云「天中佳景」，「天中」即端午节的别称，故知此画当为端阳应景之作。幅中凡绘瓶插蜀葵、石榴、菖蒲等五月花卉，枝梢并系有精致香囊。盘中则摆设粽子、荔枝、石榴等。画幅上方，另见道教的灵符四道，及钟馗画像。明代以后，钟馗又被加封为「五月石榴花之神」，兼司端午克制五毒之任。民俗有端午节挂艾蒲、涂雄黄、缠五色丝以祛五毒的说法。此图就是把怒目仗剑的钟馗和四道诡异的灵符并列一起，悬于蜀葵、石榴、菖蒲等五月花卉之上，表明这位可敬的神明正保佑着人们的平安。

柒陆

桃

桃花春色暖先开，明媚谁人不看来。

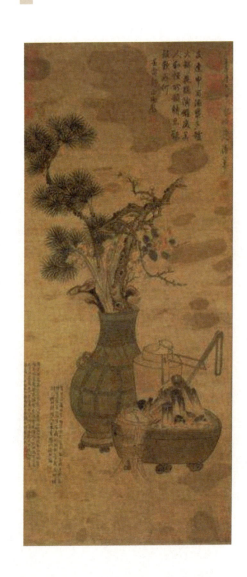

明 陶成 岁朝供花
台北故宫博物院藏

花艺评鉴

陶成博学多才，工诗及篆隶书法，尤擅长丹青，自号「云湖仙人」。此图绘制岁朝供花，作品以梅、竹、山茶、水仙、灵芝为花材，以酒桶、酒器为陪衬花器（明代流行花器有铜壶、爵、炭火炉、酒桶等），增添了严冬赏花的情趣。不重色彩，而以枝干造型为主。格高韵胜是选择花材的依据，属文人插花类型。

09 农历　　
周　　

10 农历　　
周

桃 柒捌

桃花流水窅然去,别有天地非人间。

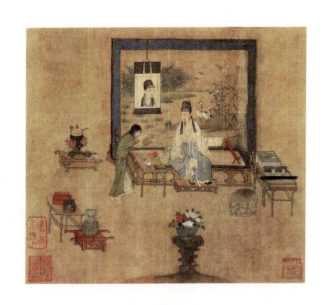

明 仇英临宋人画(之九)
上海博物馆藏

柒玖

[艺术评鉴]

仇英，明吴门四家之一。漆匠出身，擅人物，尤长仕女，偶作花鸟。画中呈现琴棋、书画、插花、点茶等文房清玩，文士盘腿半跪坐于床榻，吟诗赏花。盆花摆置于叠石平台，三两枝牡丹浸于水中作浮花枝，花色绚丽。敞口花钵花式边棱讲究精美，镶边金钿器物侧有把手，器身隐约可见枝梗，似为玻璃器。

[花艺评鉴]

原画为宋代所绘《人物》册页，此画为明代仇英的摹本。画面正中下方石几上置一琉璃大碗，内插红、白二色牡丹数朵。插花造型为唐宋时期宫廷及大户人家流行的团花式造型。皿花型供花为隋唐时期常见的供花形式，宫廷、贵族依其形制，插制成装饰性的团花式。此画中的大型碗花保留着唐代团花式的传统——使用大朵花朵，不用枝条材料，也没有明显的主次层次。

11 农历___ 周___

12 农历___ 周___

桃

捌零

颠狂柳絮随风去，轻薄桃花逐水流。

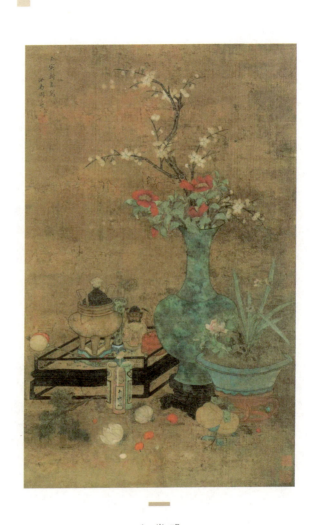

明 周之冕
岁朝清供图
私人收藏

[艺术评鉴]

周之冕,明代画家,采陈道复、陆治二家之长,工写兼备。明代清供图有向更为纷繁、华丽风格发展的趋势。此图鼓腹凤尾瓶上方树叶翻转纷飞,是春日万物生命力的集中体现,多盛盘与瓶底座工艺相仿,上有香炉、香插、钟馗等物件。画风工整细腻,「勾花点叶」的手法能够抓住物象一瞬间的情景。

[花艺评鉴]

画中所绘属典型的组合式插花。白梅与红山茶以三才式插于青铜长颈瓶中,下衬水仙盆栽,周围摆放象征「百事如意」的柏枝、百合、柿子,瓶侧托盘上陈设着焚香所用的炉瓶三式以及钟馗人偶。整张绘画将新年祝福、驱灾辟邪及文人的优雅生活方式完美地结合在了一起。

13
农历 ___
周 ___

14
农历 ___
周 ___

捌贰

桃红复含宿雨,柳绿更带朝烟。

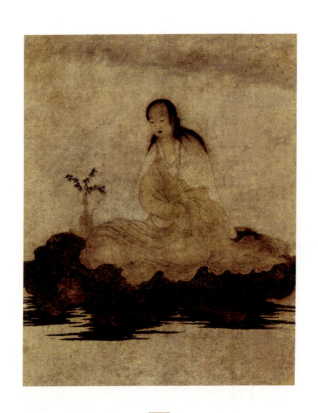

明 丁云鹏 观音图轴(局部)
辽宁省博物馆藏

[艺术评鉴]

丁云鹏,明代画家,字南羽,工诗,善画佛像,精于白描。他画白描罗汉,佛门争购。方薰评:「道释人物,丁南羽有张(僧繇),吴(道子)心印,神姿飒爽,笔力伟然」。此幅观音像,观音垂目,慈爱柔和,衣摆铺于磐石之上,宁静柔软。全图无过多装饰,唯观音身侧有一净瓶,插竹叶三支。净瓶亦称「君持」,为佛教重要的法器、重器。

桃

捌肆

佳节清明桃李笑,野田荒冢只生愁。

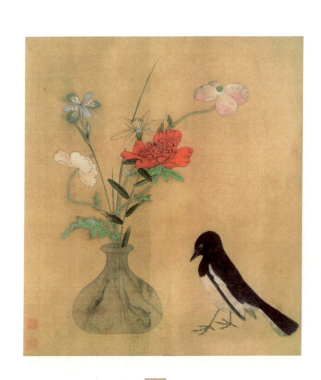

明 汪中
得趣在人册(之三)

捌伍

17
农历
周

18
农历
周

「艺术评鉴」

是图描绘了一个颇具戏剧性的场景：一只喜鹊站于瓶花旁，不为鲜艳的花卉所吸引，反而低头凝视，再一细看便可看见透明玻璃瓶中游动的鱼虾，画家善于观察的眼睛记录了这诙谐的一幕，线条较为紧凑，而对喜鹊神情的刻画更是入木三分。此图为汪中所绘的《得趣在人册》十二幅图之一，皆描绘了生活中的意趣场景。

捌陆

况是青春日将暮,桃花乱落如红雨。

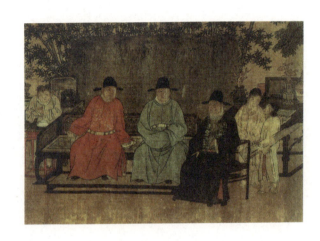

明 谢环 杏园雅集图卷(局部)
镇江博物馆藏

捌柒

19 农历___ 周___

20 农历___ 周___

「艺术评鉴」

《杏园雅集图》为历史上最为重要的「雅集图」之一，一是作品本身的艺术造诣，二是此次于内阁大臣杨荣府邸杏园聚会的历史事件本身。画家利用散点透视，将肖像与山水、雅事进行巧妙地结合，构图宾主分明，聚散合宜，人物具有性格特征，色彩鲜艳，衣纹挺拔。

捌捌

风急桃花也似愁,点点飞红雨。

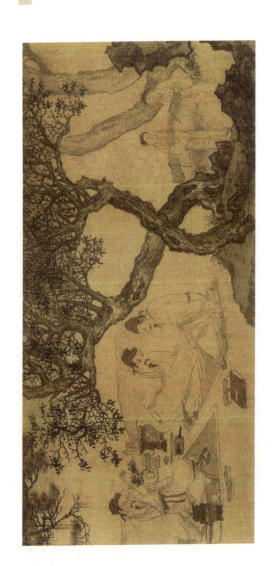

明 谢时臣 文会图卷
上海博物馆藏

捌玖

21
农历
周

22
农历
周

[艺术评鉴]

文人雅集自魏晋起有之,在明代更是重要的日常活动,是同好之人对酒当歌、举卷吟诗的「盛宴」。此图用笔理性,画面怡然自得,二人展卷同赏,一人煮茶阅读。人物线条若游丝,树石用笔强硬,体现出湖石嶙峋坚硬的质感。

玖零

桃花尽日随流水，洞在清溪何处边。

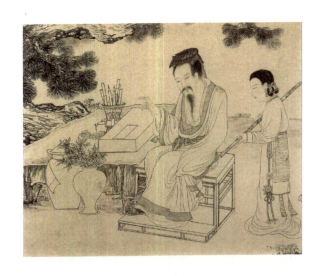

明 吴伟 铁笛图卷（局部）
上海博物馆藏

玖壹

叁月

23 农历___ 周___

24 农历___ 周___

[艺术评鉴]

吴伟,戴进之后的「浙派」健将,「江夏派」创导者,是图取材于元代诗人杨维桢的故事。画一高士坐在石台旁,低首凝思,右手上提,似在按动着手指推敲曲谱。衣纹描绘简洁明快,线条转折跳动,如行云流水;背景树石刻画细致,工整有序,一静一动配合巧妙。

玖贰

春风桃李花开日，秋雨梧桐叶落时。

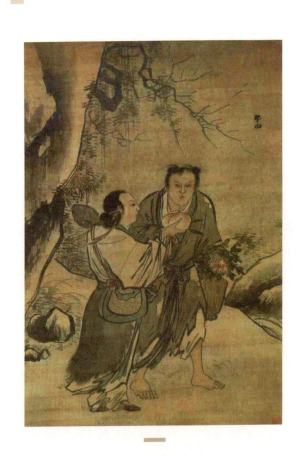

明 张路 八仙图
清华大学工艺美术学院藏

玖冬

25 农历___ 周___

26 农历___ 周___

[艺术评鉴]

此图为四条屏中一屏，描绘的人物为何仙姑与蓝采和，面部以细笔勾勒线条流畅，衣纹为粗笔写意落笔雄强刚毅，如铁划银钩，以快笔挥写衣袂袍裾，赋色简淡古雅，用笔灵活多变。张路性颓唐自放，独钟情绘事，以画业为生，将「宫廷画派」延续至「民间浙派」。

桃

玖肆

犬吠水声中，桃花带露浓。

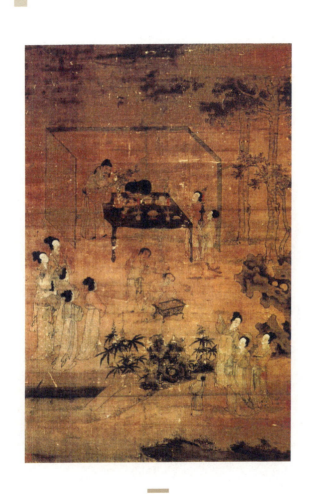

明 杜堇 祭月图
中国美术馆藏

玖伍

[艺术评鉴]

杜堇,明代画家,善于白描,此图记录古人祭月的场景,设贡品于院中赏月,人物描绘细腻,举手投足间见优雅古朴。案上设红烛、香炉、茶盏、瓶花等物,形制有序。仕女仰头望月,孩童亦在期间嬉戏,线条灵动,敷色秀气。

27 农历___ 周___

28 农历___ 周___

玖陆

烟水茫茫,千里斜阳暮。山无数,乱红如雨。

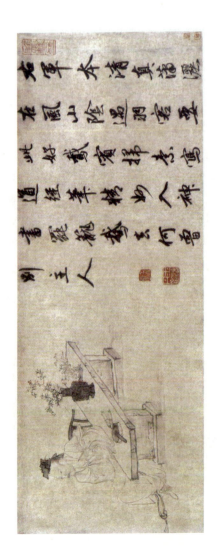

明 杜堇 古贤诗意图卷(局部)
北京故宫博物院藏

29
农历____ 周____

30
农历____ 周____

[艺术评鉴]

明中期的画坛，杜堇等其他一批文人画家不同于「吴门」「浙派」画家，他们能诗善画而性格豪放不羁，因此留下了一批独具风格的文人画。《古贤诗意图卷》以金琮所书古人诗词十二首为「命题」，此局部即为「右军笼鹅」的历史典故，笔法峭劲，潇洒流利，线条流畅有顿挫，将「书圣」的意气风发落于纸上。

桃

玖捌

桃花落，闲池阁。山盟虽在，锦书难托。

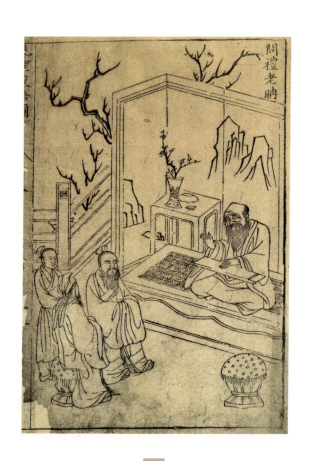

明版画孔圣家语图
北京图书馆藏

玖玖

[艺术评鉴]

此作为明代万历年间《孔子家语》一书的插图，此选「问礼老聃」，展现的是孔子与南宫敬叔入周，问礼于老子。瓶花在山水屏风前的桌子上，似与背后的景相融合。巧妙利用矩形的透视构图与切割画面，枝干的方向与外部的树枝相呼应，画面整体和谐有序。

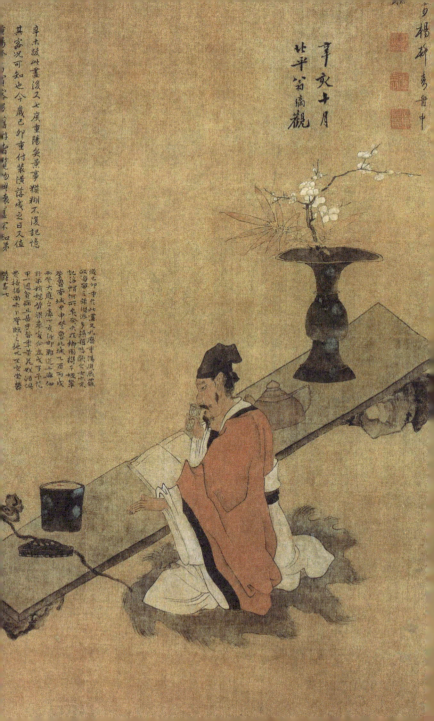

肆月

牡丹

壹零贰

国色朝酣酒，天香夜染衣。

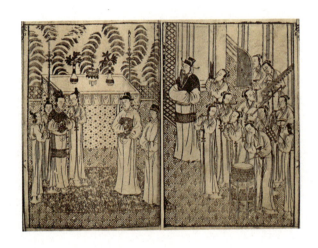

明版画 南琵琶记插图
上海复旦大学图书馆藏

01

农历
周

02

农历
周

[艺术评鉴]

《琵琶记》是元末戏曲作家高明创作的一部南戏,全剧共四十二出,叙写汉代书生蔡伯喈与赵五娘悲欢离合的爱情故事。此图创作于明万历年间。为第十九出《强就鸾凤》配图,画风凸显了原戏抒情文学、戏曲艺术的特点,「兽炉烟袅,莲台绛烛吐春红」,场景表现熠熠生辉。

牡丹

壹零肆

唯有牡丹真国色,花开时节动京城。

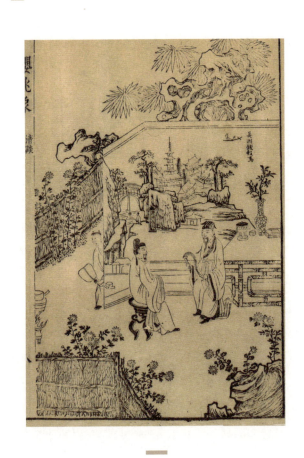

明版画 樱桃梦插图
南京图书馆藏

【艺术评鉴】

《樱桃梦》是明代陈与郊依据《太平广记》所载《樱桃青衣》故事改编而成的戏曲,《南柯梦》《邯郸梦》之另一转变。梦中场景相对于现实存在是不真实的,充斥着缥缈的装饰,刀锋轻巧流畅,婉转曲折而富有诗意。全书共有插图二十幅,此选「清淡」一幅,绘刻绵密,别具风趣。创作于明代万历年间。

壹零陆

有此倾城好颜色,天教晚发赛诸花。

明版画 元明戏曲叶子
明万历末期刊本

[艺术评鉴]

叶子,是一种游戏纸牌的通称,明清多有刊行,内容上多选元明戏曲曲文。此幅为明代万历末期作品,形式仍沿袭上文下图之古风,绘刻古朴,构图饱满,空间立体。此选「四节记」「琵琶记」二幅。《四节记》为明代戏文,现已佚,盖演春、夏、秋、冬四季,各为一名人故事。

05 农历 ___ 周 ___

06 农历 ___ 周 ___

牡丹

壹零捌

一年春色摧残尽,再觅姚黄魏紫看。

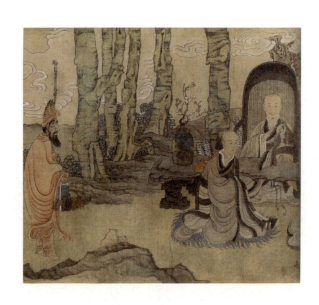

明 陈洪绶等 问道图(局部)
上海博物馆藏

壹零玖

【艺术评鉴】

此卷为陈虞胤、陈洪绶、严湛三人合作之画,讲道教弟子、信徒向仙人广成子问道的故事。由题跋可知陈洪绶画衣冠、泉石;用笔细劲流畅,以其深刻提炼的人物形象,山石用笔松逸,辅助仙人气质的凸显。

【花艺评鉴】

画中石案上置一小口大肚的瓷瓶,内插梅花,明显是一种花材的三主枝插法。此插法诞生于宋代,以宋徽宗时宫廷插制的最为经典,到明清时已与二、三种花材插制的三才式插法融合无异。此款瓶花是十分典型的文人书斋插花的插法,出现在佛教题材之中,反映了佛教供花的形制至明清已然随意混乱,文人插花对佛教供花也产生了影响。

07
农历
周

08
农历
周

牡丹

壹壹零

箟筜竟长纤纤笋，踯躅闲开艳艳花。

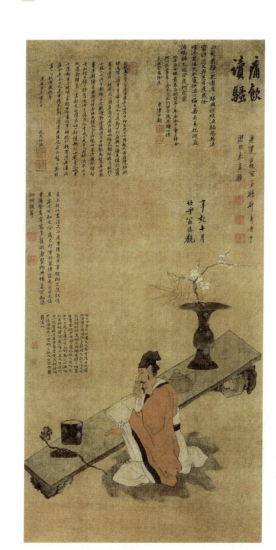

明 陈洪绶 痛饮读骚图轴
上海博物馆藏

壹壹壹

09 农历 周

10 农历 周

[艺术评鉴]

陈洪绶，字章侯，号老莲，诸暨人。明代著名书画家、诗人。此图作于崇祯十六年，正是陈洪绶赴京为国子监生却并未得到重用，亦是左良玉兵败、李自成攻破开封之时。在此风雨飘摇之际，他只好南归。图中士人坐于兽皮褥上，正饮酒读《离骚》，青铜尊中插有一剪白梅，一枝竹叶，以示高洁、孤傲，士人读《离骚》则是一种才华不为人识、能力不为所用的愤懑表现，正是当时陈洪绶内心的折射。

[花艺评鉴]

此画书案右侧陈设着一只硕大的青铜觚，内插竹子、白梅。插花选材为书斋插花的典型搭配，与画面情景十分协调，花小觚大的比例也是书斋插花的常用手法。只是花觚似嫌过大。在明代几部重要的插花著作中都强调斋花宜小、堂花应大。陈老莲晚年画作常常不合比例，甚至怪诞奇异，算是画家特有的风格与表现手法。

牡丹

壹壹贰

叶叶鲜明还互照,亭亭丰韵不胜妖。

明 陈洪绶仕女图卷(局部)
山东省博物馆藏

壹壹叁

11
农历＿＿
周＿＿

12
农历＿＿
周＿＿

[艺术评鉴]

此卷未作场景与建筑环境的内容，仅以抱瓶、托盘的仕女，手持茶杯的贵妇人和持长柄扇的宫人的形象与动作描写情境。古玩器皿罗列于地毯右上处，与方正规整的地毯形成巧妙的空间感。仕女手捧花卉艳丽而瓶器造型简洁，毯边红架上的瓶线条流畅，上盘有双龙，阔气华贵，而瓶中所插仅为枝叶，是画家赏花的意趣所在。

[花艺评鉴]

此画为陈洪绶《仕女图卷》的局部，画中左侧有一朱红漆几，高大的花瓶套嵌其中，瓶中插一斜一卧两支枯枝，衬以红色的黄栌枝叶，秋意盎然。平卧的插花造型，生动舒展，极具中国插花的意境、情趣。中国各地有许多地方以红叶秋景著名，红叶多为枫树，唯独北京香山的红叶为黄栌。陈洪绶此画透露出他曾于崇祯年间被召入内廷供奉的经历。

牡丹

壹壹肆

衮衮群芳已失真，超然奇秀始离伦。

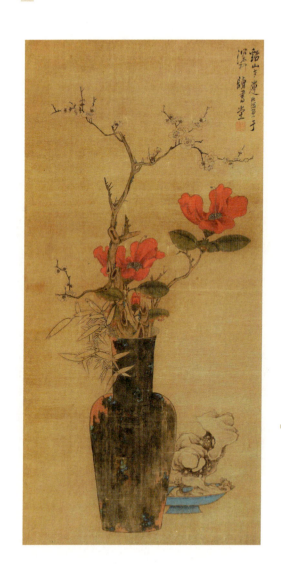

明 陈洪绶 平安春信图

艺术评鉴

插花艺术与清供图式至明末已有极大的发展，陈洪绶的绘画艺术强调复古，对插花技艺的赏鉴亦颇有建树，因此创作了大量瓶花、清供图。此图绘一大瓶器皿中插折枝花卉，花高于瓶身，而瓶后的假山石则将原本重心偏移的绘画拉回平稳，是陈洪绶瓶花作品中常见的内容构成。

花艺评鉴

此画以白梅、山茶、竹子入瓶，为典型的冬季三才式插花。瓶下置圈足盘，盘内置太湖石。整幅绘画凸显文人格调。白梅老干斑驳屈曲，十分符合中国画梅贵老、曲、瘦的原则；山茶两花一蕾，高低错落，富有生气；竹子矮插于瓶口，下垂与花瓶衔接，使得花与器融为一体。整个插花表现出中国绘画对插花的深刻影响。

牡丹

壹壹陸

寒过春光还漏泄，酴醾架上花如雪。

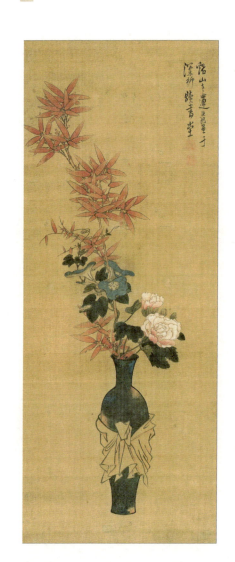

明 陈洪绶 瓶花图

壹壹染

15 农历 周

16 农历 周

「艺术评鉴」

此作不同于其他用色清雅古朴的瓶花作品，在用色上颇显活泼鲜艳，花卉的部分多于瓶器，以供画家更好的在植物间排布跳跃的节奏。花瓶以巾帕装饰，在沉重的材质与颜色上增添骨法线条，打破单一平滑的外形，凸显异形之美。

「花艺评鉴」

瓶花是陈洪绶喜爱的绘画题材之一，在他的人物画中，瓶花也经常出现。此画瓶内插竹子、木芙蓉、牵牛花，竹子易脱水不耐水养，木芙蓉花期亦不长，牵牛花更是朝开午凋，此三种花材均为文人格调之花卉，插花造型也是不拘一格，随意简练，凸显明代文人插花的格调。

牡丹

壹壹捌

须是牡丹花盛发,满城方始乐无涯。

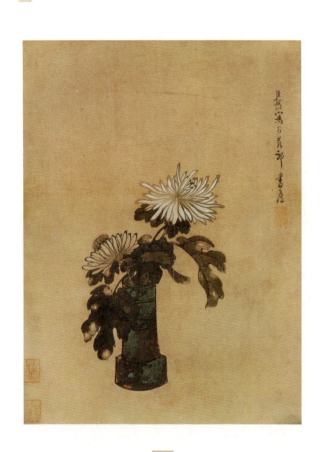

明 陈洪绶 古瓶菊花

壹壹玖

[艺术评鉴]

此瓶菊与陈洪绶花卉册页中的一幅并无二异,或许是画家在创作组合瓶花之前的尝试,或是后世画商所做伪作。此瓶中两枝菊花「高下合插」,是当时文人插花清冷情趣的体现,器型小巧有古意,可见画家受到当时博古风气的影响。

[花艺评鉴]

画中为一书斋案头小品插花,花器为一古代青铜器,器型虽小却是古朴凝重。两朵白色秋菊插于铜器中,一高一低相互映衬。细心读者可见菊花叶片上的斑驳虫洞,反映着秋天草木萧条的景象。充分体现着作画者对自然的观察,也阐释着中国插花「师法自然」的最高境界。

17
农历
周

18
农历
周

壹贰零

擎玉花头取次妍,鞯红从此不论钱。

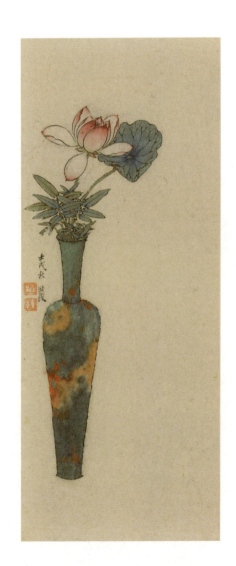

明 陈洪绶 瓶花图

壹贰壹

19
农历
周

20
农历
周

[艺术评鉴]

此作在布局造势上颇为巧妙，细高的铜瓶中插竹一丛，莲一枝，向上向右，而左侧贴近瓶身的落款，则将重心又拉回了瓶肩处。天地留空，左满右空，不失为一种盈缺的平衡。团状的花卉在这里改为了长线条的节奏，疏朗、清奇。

[花艺评鉴]

在中国的花文化中，荷花代表着出淤泥而不染，竹子代表着虚心有节，都是文人风骨的象征。陈洪绶的这幅作品中，纤瘦的青铜瓶中，插入一枝荷花、一片荷叶、一丛翠竹，文人的清高傲骨跃然纸上。插花采用器高花短的反比例插法，凸显不拘一格的文人雅趣，也体现着中国插花因材而变的灵活手法。

牡丹

壹贰贰

云想衣裳花想容,春风拂槛露华浓。

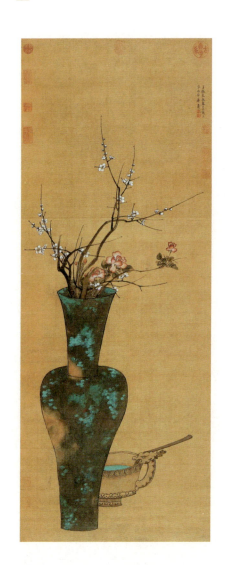

明 陈洪绶 清供图

[艺术评鉴]

受金石学热潮的影响,文人除对铜器形、纹饰具有深入研究之外,同时在铜锈上也大做文章,将其视为一种天然与历史的美。此图亦体现了陈洪绶对铜锈理论的学习与认识,在描绘瓶身时,先以淡墨渲染,而后趁墨未干之时以赭石色进行撞水,撞色,形成流动与点积。

[花艺评鉴]

画中插花以白梅、月季为材料,插制成典型的三才式插花:白梅高高挺立,作为造型骨架,月季低插为焦点。画面中尤以向前伸出的那朵微开月季最富生气。中国插花不仅仅是表现花朵之美,更重要的是表现植物的生命力,表现自然的万千景象。画中对植物花朵姿态的塑造,是对中国插花精神的极好诠释。此画将不同季节开花的白梅与月季搭配,是否意味着明代月季的室内催花已经较为普遍?

牡丹

壹贰肆

有此倾城好颜色，天教晚发赛诸花。

明 陈洪绶 瓶花图
大不列颠博物馆藏

壹贰伍

23 农历 周

24 农历 周

[艺术评鉴]

此作为陈洪绶瓶花作品中最具代表性、艺术性最强的一幅,由此图可见其绘画中独具的匠心与万千的幻想。此图为祝寿图,白菊与雁来红和布满虫蚀的红叶相配合,颇有风、霜之质。器型不是他笔下常见的瓷、铜,而是玻璃,使得「冰壶」的意境更为悠远深长。

[花艺评鉴]

秋花丰富而富于变化,历来是中国画家们喜爱的绘画主题。此画中以红色秋叶、雁来红、白菊花入琉璃大瓶。白花配秋叶,不论是花卉种类选择还是色彩搭配,都极好地表达了「霜重色愈浓」的主题。琉璃大瓶上饰以灰蓝色镶边锦缎,既增强了花器的分量感,以达致上下平衡,又很好地衬托了秋花秋叶的色彩。琉璃器物因被佛教奉为七宝之一而受到青睐,宋代宫廷赏牡丹即以大食琉璃器作为插花容器。

牡丹

壹贰陆

一丛深花色，十户中人赋。

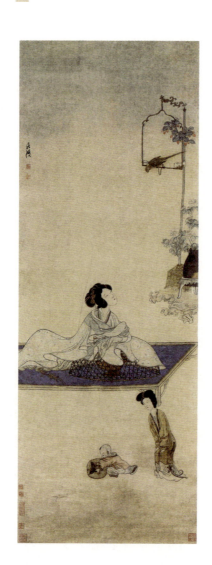

明 陈洪绶 斜倚熏笼图
上海博物馆藏

【艺术评鉴】

观陈洪绶之人物作品，不仅可欣赏绘画艺术之美，同时也能窥见明清时期真实的生活样貌。熏笼，是放在炭盆上的竹罩笼，用于烤火与取暖，在此画中可清晰地看到熏笼的形制。人物衣褶勾勒连绵优雅，而右侧的花卉用笔则急缓交错，变化无穷。

牡丹

壹贰捌

我愿暂求造化力,减却牡丹娇艳色。

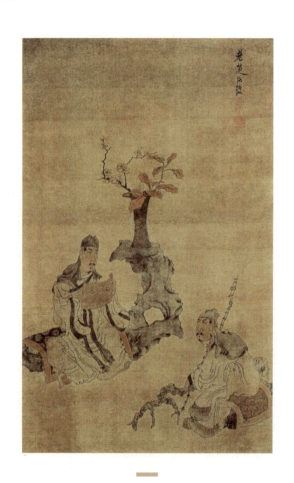

明 陈洪绶 听吟图
扬州博物馆藏

艺术评鉴

此画仍是两文士相对而坐的构图形式,一人吟唱一人凝神倾听,此画作于晚年,陈洪绶已在此类人物画像上颇为熟练,衣纹线条细劲沉实,完全不见停顿与迟疑。玲珑剔透的太湖石上放有一敞口铜瓶,寒梅吐幽,红叶舒展,两枝虽无复杂造型,但相生相长,颇具张力。

壹叁零

绝代只西子,众芳惟牡丹。

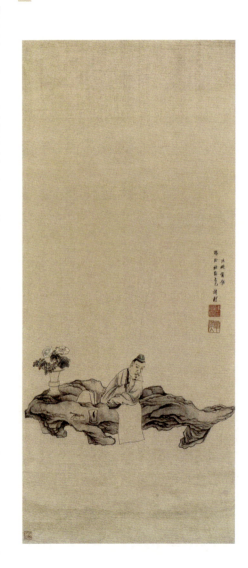

明 陈洪绶 高士图
上海博物馆藏

29 农历___ 周___

30 农历___ 周___

[艺术评鉴]

此作沿用元钱选以来士大夫与瓶花这一组特定的视觉符号,反映了陈洪绶深厚的文化底蕴和高远的精神内涵,执笔沉思的高士坐于奇石之上,石上另有砚台与斋养瓶花,菊花丰饶而白瓶清润,这一组合令人心旷神怡,是文人雅士将情感依托于自然之物的见证。

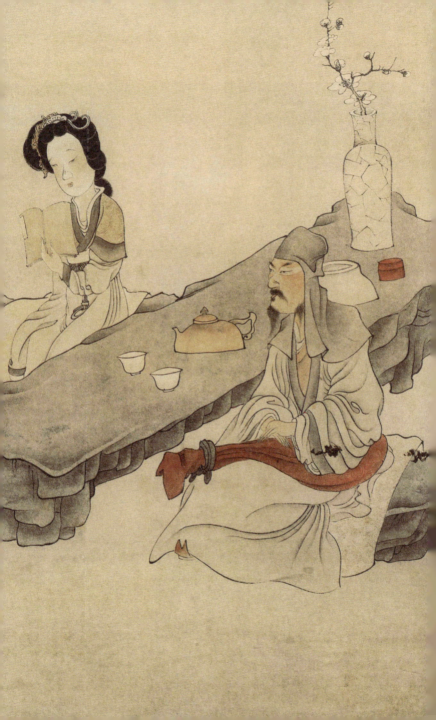

伍月

石榴

壹叁肆

微雨过,小荷翻,榴花开欲燃。

明 陈洪绶 晞发图
重庆市博物馆藏

壹叁伍

[艺术评鉴]

晞发即古代大臣在朝见皇帝前，洗发沐浴后将头发披散晾干的过程。石几上除摆有冠、簪和用于晞发的器物，还另有一瓷瓶插有菊花。瓷器中陈洪绶偏爱白瓷，他笔下的白瓷造型素雅，洁白坚细，温润淡雅，配菊，素雅简净而有韵致。

O1
农历＿＿
周＿＿

O2
农历＿＿
周＿＿

壹叁陆

榴枝婀娜榴实繁,榴膜轻明榴子鲜。

明 陈洪绶 祝寿图 重庆市博物馆藏

壹叁柒

[艺术评鉴]

图中老者坐于一造型奇骇的根雕椅之上,面前有一罐钵装物,上立一人,向老者作献物状。此并非日常所见场景,应是祝寿之时的某种助兴表演,亦或有其他深刻寓意。画面最前处有一青铜器中插有菊花,陈洪绶的菊花画法自成一格,饱满具有装饰性;器物于水墨上敷以石青色,颇有古秀斑斓之感。

03 农历 周

04 农历 周

石榴

壹叁捌

移来西域种多奇,槛外绯花掩映时。

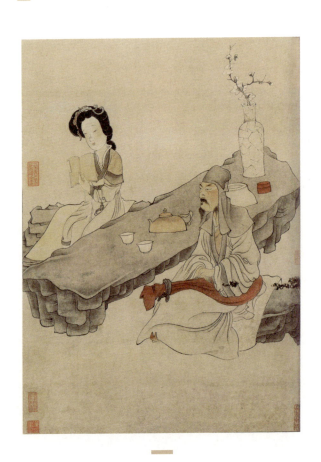

明 陈洪绶 闲话宫事图
沈阳故宫博物院藏

壹叁玖

05

农历
周

06

农历
周

[艺术评鉴]

图中人物为汉代伶元与其妾樊通德,两人对坐与石案两旁,闲话赵飞燕之事。二人神态安谧,游丝走线劲健有力。桌上放有一开片白瓷,内插梅一枝,梅花略有变形,但其气息走向与石桌和瓶器的倾斜相一致,极其和谐,在画面内形成一种有趋势的平衡。

石榴

壹肆零

荒台野径共跻攀，正见榴花出短垣。

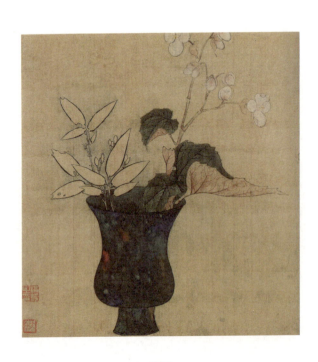

明 陈洪绶 花卉图册（之四）
四川省博物馆藏

壹肆壹

【艺术评鉴】

全册共有八开,此页所绘为竹叶与玉簪花,竹未敷色,而玉簪花叶则完全以写实的风格敷色,将叶的正反两面细节体现到极致。器选用一青铜杯,造型略有夸张,曲度适宜的线条与少有弯折的枝干相配,别有生机。

07
农历____
周____

08
农历____
周____

石榴

壹肆貳

五月榴花照眼明,枝间时见子初成。

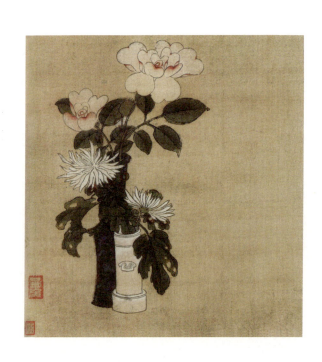

明 陈洪绶 花卉图册(之五)
四川省博物馆藏

壹肆叁

09
农历＿＿
周＿＿

10
农历＿＿
周＿＿

[艺术评鉴]

此图花卉虽分于两器，但因两瓶相靠重叠，仍有相生相伴之趣味，且在造型上一高一低，花朵亦朝向多个方向生长。瓶器选择具有陈洪绶方圆简拙、曲径通幽的一贯风格，而不同于海棠花瓣的饱满玉润，菊朵则显得干而凌冽，叶亦有虫洞，画面有古旧、沧桑的历史感。

石榴

壹肆肆

蝉噪秋枝槐叶黄,石榴香老愁寒霜。

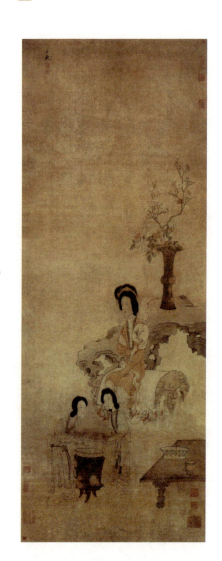

明 陈洪绶 调梅图轴
广东省博物馆藏

壹肆伍

[艺术评鉴]

此图中两仕女一托盘一执勺,调制盐梅作羹,后有一仕女执扇坐于弯曲的石椅之上,石椅的另一头摆有一大器型瓶花。此图像与陈洪绶独立的瓶花画作十分相似,为其常画图式。图中之事虽看似家常,实为「若作和羹,尔惟盐梅」治国理政的隐喻。

11 农历___ 周___

12 农历___ 周___

石榴

壹肆陆

鲁女东窗下,海榴世所稀。

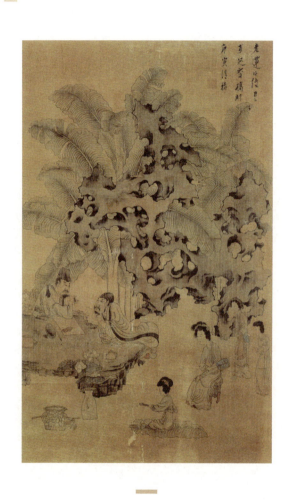

明 陈洪绶
蕉阴丝竹图轴
绍兴博物馆藏

[艺术评鉴]

此图在人物、摆设的基础上增添了饱满的蕉树为背景,奇石与蕉叶穿插环绕,奇崛生动。芭蕉有「绿天」之号,颇受文人喜爱,且「芭能韵人而免于俗,与竹同功」,显示了此处蕉叶大面积的出现并非只为装饰而独有功用。石几旁荷花清供,可助文思,是士人与植物与自然相生相依托的体现。

石榴

壹肆捌

桃树花开红艳艳,石榴果熟滑溜溜。

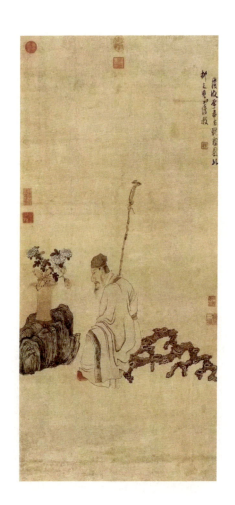

明 陈洪绶 玩菊图
台北故宫博物院藏

[艺术评鉴]

相对于单独的瓶花绘画,陈洪绶部分人物画中的瓶花较为简单,但这种人与瓶花的图式,除形式上的美感之外,另具深意。瓶花是人物形象的隐喻,也是画家内心的写照,此图高士凝视瓶菊,可看做是其对于高洁品质的看重与坚持。

石榴

壹伍零

石榴园下禽生处，独自闲行独自归。

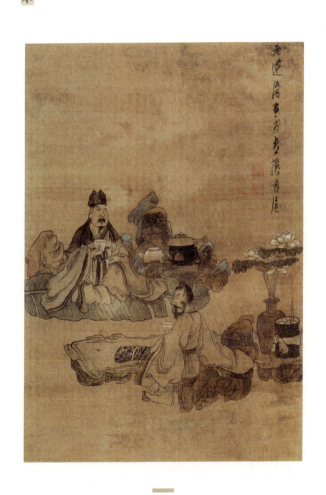

明 陈洪绶
停琴品茗图轴
荣宝斋藏

壹伍壹

【艺术评鉴】

此图中一人奏琴将停继而捧茶盏,另一人坐于蕉叶上相对品茗,是士大夫阶层"乐琴书以消忧"的展现。右侧较大铜器内插直立盛开的莲花,清雅幽趣是消夏之良品。人物造型略作变形,山石造型古拙,石质颇有肉感,使画家之风格有别于当朝。

【花艺评鉴】

画中描绘了文人们弹琴之后品茶时的场景。画面右侧石台之上硕大花瓶之中一丛莲花直立而起,莲花花叶接近等长,此一瓶花插法酷似唐宋时期寺庙中的莲花供花,与宋代讲究的搭配于琴边的插花相去甚远。宋人赵希鹄曾言"弹琴对花,惟岩桂、江梅、茉莉、荼蘼、蒼卜等清香而色不艳者方妙,若妖红艳紫非所宜也。"弹琴所对之插花用材的演变,说明中国插花至明清已经在世俗化的路上走得很远了。

17 农历 周

18 农历 周

石榴

壹伍贰

榴花初染火般红,果实涂丹映碧空。

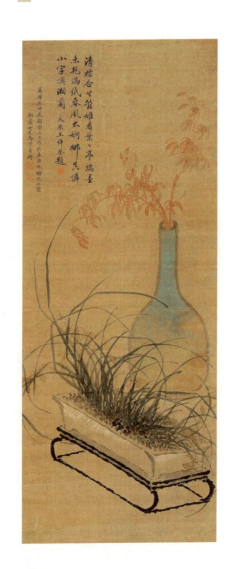

明 马守贞 岁朝图
私人藏品

壹伍叁

[艺术评鉴]

马守贞,明末清初金陵名妓,气质脱俗,才华横溢,能诗善画,尤精兰竹。全作以色塑形,少见笔锋,润泽而静谧。红枝与绿叶遥相望,淡雅悠长。有马氏好友江南才子王穉登题诗:「清标合世管姬看,叶叶亭端墨未干,满纸春风太婀娜,只怜小字唤湘兰。」

[花艺评鉴]

画面中长颈瓶中插三枝蕙兰花,前置兰花盆栽,用材清雅,为文人书斋清供典型之作。瓶中兰花仰俯呼应,但无叶,似嫌单调,配以兰花盆栽则弥补了瓶花的不足,为极简的组合式插花的范例。兰花被称为「君子之花」,五代十国张翊所撰的《花经》中,便把兰花列为「九品九命」之首。到了明代,张谦德撰写《瓶花谱》时,仍旧以兰花为「九品九命」之首,足见国人对兰花的喜爱与推崇。

19 农历___ 周___

20 农历___ 周___

石榴

壹伍肆

安石榴红傥可期，公不来过我当去。

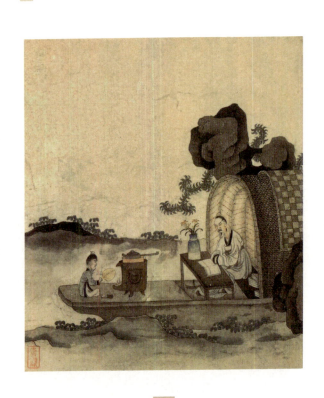

清 陈字 人物故事图册（之二）
北京故宫博物院藏

壹伍伍

21
农历＿＿
周＿＿

22
农历＿＿
周＿＿

[艺术评鉴]

陈字，明末清初人，陈洪绶之子，绘画受其父影响极大，人物造型以传统手法为基底，在此基础上加以夸张变形。用笔清圆细劲，敷色古朴，构图新颖。此图描绘场景为文人出行，江南地区水网密布，文人、画家多有「书画船」为代步工具，画面正是展示了文人将其书房置于船上的真实生活，对茶炉、瓶花等细节描绘亦体现了当时文人高雅的生活兴致。

石榴

壹伍陸

似火石榴映小山,繁中能薄艳中闲。

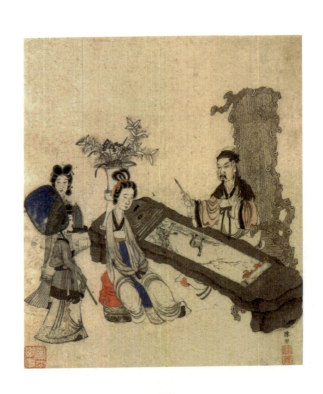

清 陈字 人物故事图册(之三)
北京故宫博物院藏

[艺术评鉴]

此套人物故事册页共有十二开,对开有题记,以人物故事展开创作。此幅为画作画场景,人物穿着配饰讲究,画案、座椅材质别致,案上除放有文房用品外,还有一体量突出的瓶花,瓶型敞口复古,瓶内插有竹、兰,整体比例略有失调。然画面中画者其作画内容却令人啼笑皆非,为明清交界画家所独有之趣味。

壹伍捌

石榴已著乾紅蕾，无尽春光尽更强。

清 朱耷 芝兰清供图

壹伍玖

25 农历 周

26 农历 周

[艺术评鉴]

朱耷，号八大山人等，江西南昌人，明末清初画家。此作构图大胆新颖，是诗文与器物形象搭配之典范。以一平口棒槌瓶立于画面前端，突显拙气，后有小盆灵芝相对照，拙与灵巧间逸气横生。用笔用墨恣纵淋漓，不规成法，浓墨淡墨晕染之间刻画造型。此图题字处同时记载了八大山人以澹雪和尚为核心的交友圈。

[花艺评鉴]

开片瓷瓶中随意地插着一丛兰花，下配灵芝，灵芝自古以来就被认为是吉祥、富贵、美好、长寿的象征，又称瑞草、瑶草、仙草、还阳草、万年蕈等，在中国医学史上，其应用已经超过两千多年，我国最古老的医学宝典《神农本草经》把灵芝列在"三百六十种中草药排行榜"的第一位。因此灵芝常与神仙相关联。后来如意的一端常以灵芝的形象制作，其吉祥如意的含义更加凸显，在中国画中，常画灵芝表示如意。

石榴

壹陸零

眉黛夺将萱草色,红裙妒杀石榴花。

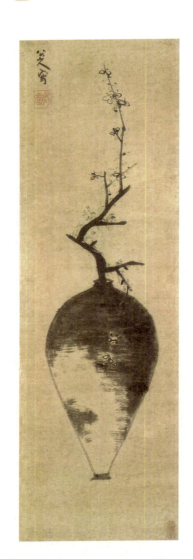

清 朱耷 瓶梅图轴
无锡市博物馆藏

壹陆壹

27 农历 周

28 农历 周

[艺术评鉴]

朱耷,明末清初四僧之一,花鸟画渊源自林良、沈周、陈淳、徐渭的大写意,造型夸张、构图险怪。此图瓶身器型融合了尖底瓶与梅瓶,看似头重脚轻,又以一枝向上延伸的梅花枝干进行平衡减少失重感。以干墨、长短线条交错描绘瓶身质感,既突显了梅之高洁,又增添了画面的古朴质感。

[花艺评鉴]

此画以夸张的手法画一枝梅花插于梅瓶之中,梅枝下部屈曲盘折,苍老虬劲,上部开着花朵的梅枝纤细挺拔,清瘦的梅枝与大肚梅瓶形成鲜明对比。此一插花具有强烈的文人斋花的特点,简洁、清雅。自宋徽宗将一种花卉插制的清雅作品用于雅事活动之后,历代均奉一种材料的简雅插花形式为书斋插花的最高形式。

石榴

壹陸貳

浓绿万枝红一点,动人春色不须多。

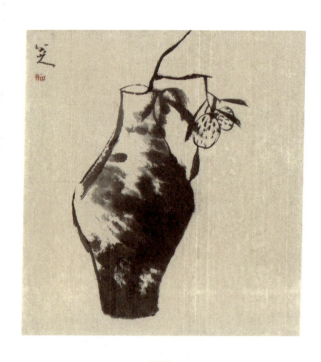

清 朱耷 杂画册(之四)
苏州灵岩山寺藏

[艺术评鉴]

朱耷花鸟画最突出特点是「少」，用他的话说是「廉」。少，一是描绘的对象少；二是塑造对象时用笔少。几笔便可窥探其笔墨中的凝炼沉毅，未有名花之高古喻意，折垂于瓶身之中，寄托着没落皇族的孤傲与苦闷之情感。

石榴

壹陸肆

只待绿荫芳树合,蕊珠如火一时开。

清 牛石慧 富贵烟霞图轴
天津市艺术博物馆藏

壹陆伍

[艺术评鉴]

此作作者牛石慧流传画作甚少,多为花鸟画,其画风与八大山人极为相似。时明末清初,花鸟画大写意风尤为盛行。画家以肆意涂抹、玩味水墨为风抒写心中意气,以瓶花灿烂摇曳之姿自喻文人之高洁、清流不甘堕落之义。

31

农历____
周____

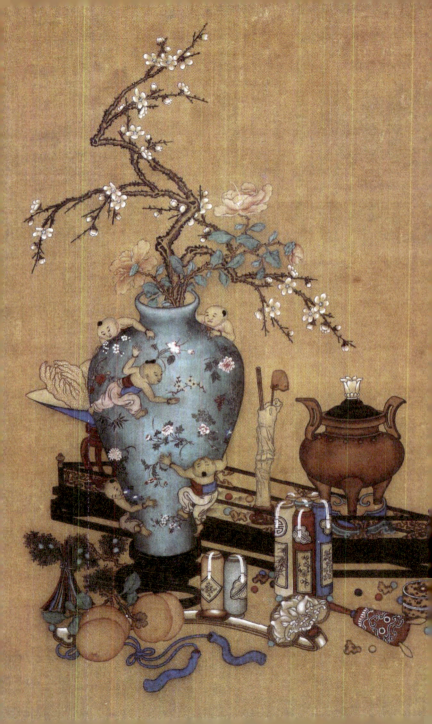

陸月

荷花

壹陸捌

接天莲叶无穷碧,映日荷花别样红。

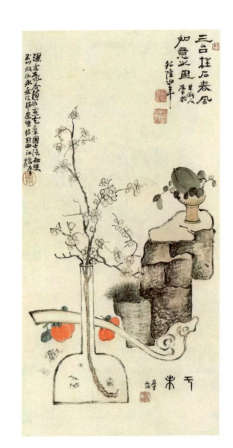

清 高凤翰 春风如意图

壹陆玖

「艺术评鉴」

高凤翰,扬州八怪之一,曾入狱,右臂永患疾病,从此以左手作画写字,善画花鸟,笔致奔放,用色尤为别致。此图以直口荸荠扁瓶插梅枝为主体,如意横亘穿过,背后有红柿,菖蒲,假山石造型奇崛,不拘泥于传统绘画的章法与布置,值得品味。

O1
农历
周

O2
农历
周

荷花

壹柒零

荷叶罗裙一色裁，芙蓉向脸两边开。

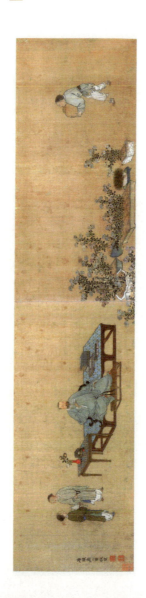

清 禹之鼎 王原祁艺菊图
北京故宫博物院藏

壹柒壹

[艺术评鉴]

禹之鼎，以精写人物著称，尤工写像。此图以清官员、著名山水画家王原祁日常养花、赏花的场景为创作对象，在记录实景的基础上加以艺术渲染，用笔精炼巧妙。画家爱菊，是其心境品格的体现，多盆菊花姿态各异，花团锦簇，是清代文人艺事、爱好的真实写照。

03

农历 ____
周 ____

04

农历 ____
周 ____

荷花

壹柒贰

荷尽已无擎雨盖,菊残犹有傲霜枝。

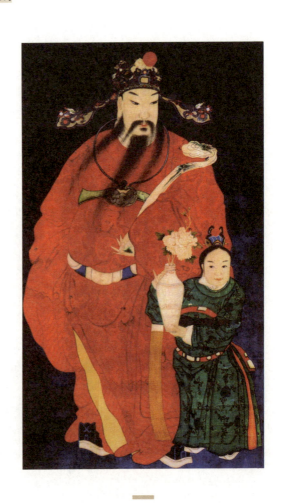

清年画
天宫赐福

壹柒叁

[艺术评鉴]

天官为中国古代神话中的天神,每逢正月十五,即下人间,校定人之罪福,把美好幸福生活赐予人间。此图天官头戴如意翅幞头帽,以刺绣点缀,身穿绣龙红袍,脖带长生锁,腰间扎玉带,怀抱如意,面容慈祥,身侧有一绿袍童子,手捧瓶花,意为富贵平安,笑面盈盈。全幅颜色鲜亮,对比显著,是中堂年画中极具特色的一类。

05
农历
周

06
农历
周

荷风送香气,竹露滴清响。

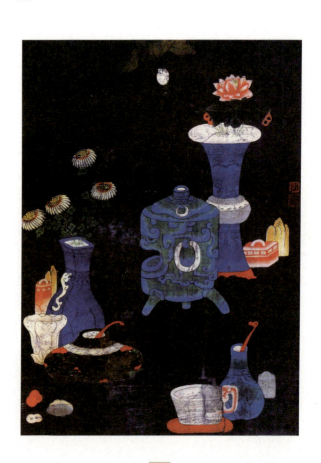

清 民间年画
博古花卉(之一)

壹柒伍

[艺术评鉴]

博古花卉为明清时期颇受人喜爱的绘画题材之一,摹写古代器物形状,记录时下工艺装饰。此图以贵重的藏蓝为主要色调,敷色浓重,描绘了炉、杯、瓶多种器型,器型较新,应为当时民间工艺人的设计与审美潮流。

07
农历
周

08
农历
周

壹柒陆

此花此叶常相映，翠减红衰愁杀人。

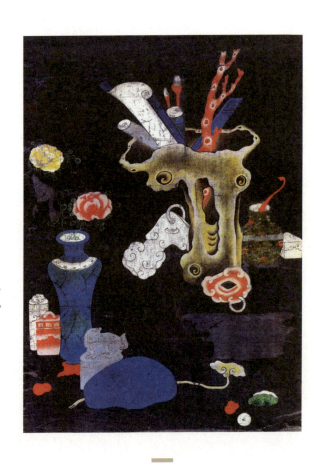

清 民间年画
博古花卉（之二）

[艺术评鉴]

此图与前图是一对作品,成组出现在厅堂装饰中。相对于前图较为常见的器型,此幅绘制乐器「磬」,谐音「庆」,凸显吉庆之含义;并在纹样上与前方的画筒相呼应,画筒中除卷轴画,还有珊瑚一枝,结合画面前方散落的贝壳小物构成了珍宝珍藏的图景。

09 农历 周

10 农历 周

荷花

壹柒捌

菡萏香销翠叶残,西风愁起绿波间。

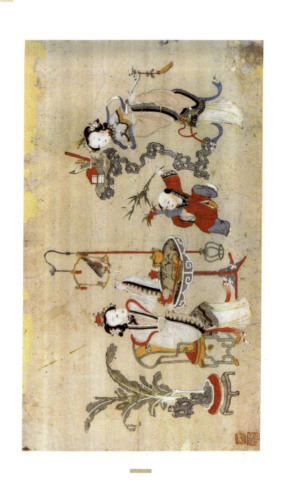

清 年画
竹报平安

壹柒玖

[艺术评鉴]

此为「天津三绝」之一的杨柳青年画,题材即为文人画中的「教子图」,是古代妇女与孩童生活样貌的展现,而这类形制的年画被称为「三裁」,即将一张四尺整张的纸裁为三份进行绘画,从此便沿用这一固定尺寸。图中装饰极尽奢华,孩子左手执竹,右手抱瓶,即为「竹报平安」的形象展示,通俗质朴。

11
农历___
周___

12
农历___
周___

壹捌零

一朵芙蕖,开过尚盈盈。

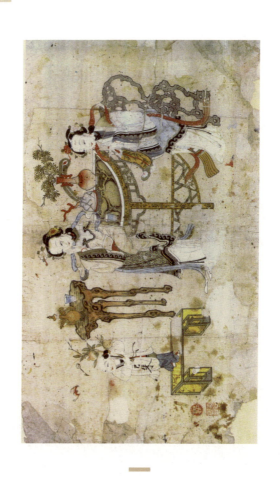

清 年画
福寿康宁

壹捌壹

13 农历＿＿ 周＿＿

14 农历＿＿ 周＿＿

[艺术评鉴]

此杨柳青年画绘一妇人端坐，一妇人依靠边桌，侧头看向左侧的孩童，边桌上有瓶插珊瑚与羽毛，非大户人家而不可得。人物衣饰华美，眉眼刻画精致，朱砂点唇。孩童的右上方有一红色蝙蝠，是为表达「福寿双至」的寓意，孩童衣饰上写有「已朱」字样，可知此作并非成稿，而是画师所作「粉本」以供制作者进行完善。

[花艺评鉴]

画中两妇人围坐于半月台边，台上置一红釉耳瓶，瓶内插松枝。今人认为松柏常用于丧葬，以为不吉。殊不知中国古人以松柏为高洁之物，自孔子言「岁寒，然后知松柏之后凋也」。后，松柏一直被寄予长青、家族长盛不衰之寓意，故为新年厅堂装饰插花所常用。

荷花

壹捌贰

兴尽晚回舟,误入藕花深处。

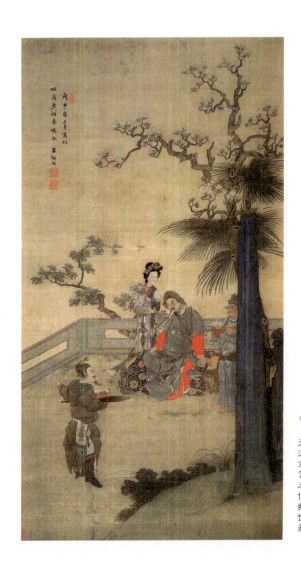

清 吕焕成 岳飞参花图
天津市艺术博物馆藏

壹捌叁

15 农历___ 周___

16 农历___ 周___

[艺术评鉴]

吕焕成作画延续明末浙派风格,笔法工整,注重细节。画面中岳飞端坐于凉台之上,整体姿态安详,但上挑的眉眼仍散发着英雄气概。衣着大气,用色沉着,间配以繁复纹样的装饰。岳飞右侧站一头髻高挽、手捧花瓶的贵妇;左侧一侍从持月牙斧,神态威仪。多处对比,颇有意韵。

壹捌肆

惟有绿荷红菡萏,卷舒开合任天真。

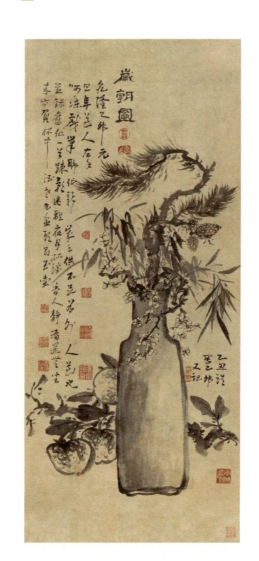

清 高凤翰 岁朝图
私人藏品

壹捌伍

[艺术评鉴]

高凤翰,清代画家、书法家、篆刻家,扬州八怪之一。字西园,号南村,晚年因病风痹,用左手作书画,又号尚左生。汉族,山东胶州(今胶州市)人。画家在寒冷的月夜作下此图,枝干垂叶暗藏着其孤寂颓唐的心境,没有精心安排的构图,没有细致入微的刻画,但仍不妨碍其独有的欣赏价值。花卉植物多作缠绕的造型,显得无可依靠、杂乱紧张,这便是只有画家本人才能体会。

[花艺评鉴]

「岁寒三友」是中国文人花鸟画长盛不衰的主题之一,此画为画家晚年患病后以左手绘就。与大多数岁寒三友题材绘画不同,画家没有将梅花作为瓶花的主枝,而是以虬枝老干的松枝为主,下衬竹子和梅花,以凸显作品轩昂之正气。作品以花材主次关系的变化,展现了中国插花材料虽简却变化多端的特色。

17 农历 周

18 农历 周

荷花

壹捌陆

月明船笛参差起,
风定池莲自在香。

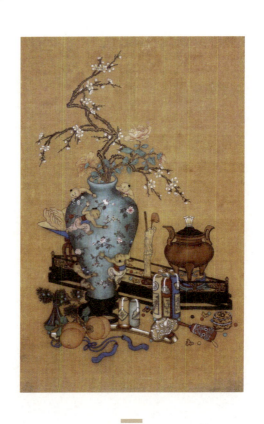

清 佚名 岁朝图
北京市工艺品进出口公司藏

壹捌柒

【艺术评鉴】

符合清代宫廷绘画的特点，皇家贵气与民间风俗相结合。图绘春梅、爆竹、香炉、如意等，寓意新春吉祥，为来年的新生活铺垫欢喜热闹的气氛。梅花怒放枝头，孩童绕梅瓶嬉戏，一派生机勃勃的迎春景象。

【花艺评鉴】

仿宋画意的清代绘画。画中内容为岁朝清供，属组合式插花，为古代富裕人家的新年装饰，表达新年祈福之意，为明清花鸟画的常见题材。主体花瓶内插白梅及三朵粉色茶花，为典型的中国传统三才式瓶花。梅花仰俯有致，山茶则既有开放的花朵又有含苞的花蕾，生动而优美。瓶下有柏树枝、柿子和如意，取「百事如意」的谐音。组合式插花、谐音插花自宋代开始使用，至明、清以成为中国插花的主流。

19
农历____
周____

20
农历____
周____

荷花

壹捌捌

风蒲猎猎小池塘,过雨荷花满院香。

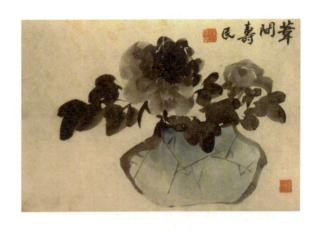

清 边寿民 芦雁花卉图册(之一)
四川省博物馆藏

陆月

壹捌玖

21
农历___
周___

22
农历___
周___

[艺术评鉴]

边寿民,扬州画派代表人物之一,善画芦雁。此图为花鸟册页中一开,写没骨牡丹,别致盎然。用笔肆意,寥寥几笔便将绽放的牡丹姿态勾勒而成,浑厚中饶有风骨。墨牡丹不似着色牡丹的富贵,但另显大气之风范。

圆荷浮小叶,细麦落轻花。

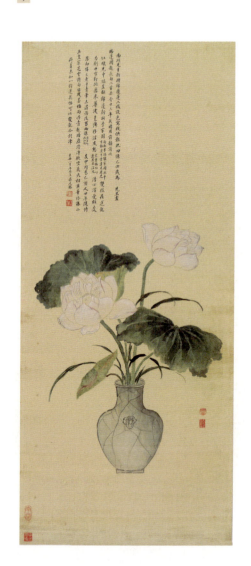

清 蒋廷锡 赐莲图轴
日本国立博物馆藏

壹玖壹

[艺术评鉴]

此画创作参宋人各家画法,有极工细之作,并取陈淳、徐渭遗意,也有水墨粗放之作,以后者为佳。此幅兼取工细与写意,画花叶有烘染有光暗面,说明其已受西法影响,且喜在花卉作品中进行尝试。莲花本是清供图之源流,受赠者赏心悦目因而作画。画面题词详细记录了画家与南湖先生的交往轶事。

23 农历 周

24 农历 周

荷花

壹玖贰

微雨过,小荷翻。榴花开欲然。

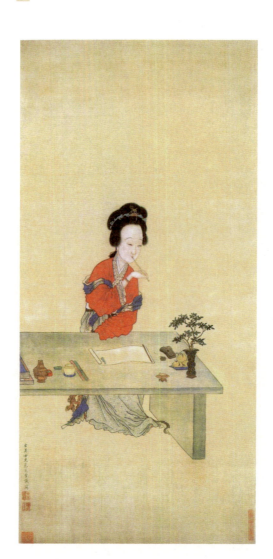

清 范雪仪 呪笔敲诗图
天津市艺术博物馆藏

壹玖叁

[艺术评鉴]

范雪仪,清代女画家,与傅德容同为画坛翘楚,工人物、花鸟、仕女秀雅工细。此图画一清秀仕女坐于案前,吮笔的姿势指代其正在构思诗文,动作优雅文静,衣纹细腻生动。案上摆有青铜器插以枝叶,另有一小盘装有暗黄色香橼,可谓文人书斋不可缺少的装饰。

25 农历___ 周___

26 农历___ 周___

荷花

壹玖肆

翻空白鸟时时见,照水红蕖细细香。

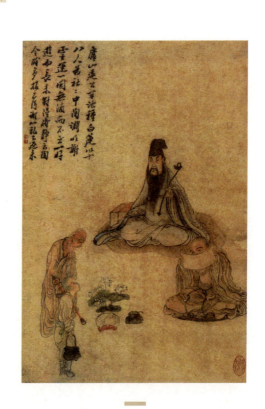

清 上官周
庐山观道图(人物故事图册之一)
中国美术馆藏

壹玖伍

27 农历___ 周___

28 农历___ 周___

[艺术评鉴]

上官周,清代画家,以人物画见长,山水亦被称为可与顾恺之相媲美。学识渊博,人物作品史料翔实,并与诗文相呼应。此作是一幅典型的人物故事画,画面描绘的是东晋名僧慧远与文人陶渊明、谢灵运的交往,画中题曰「远公开池种莲以结社」,画面中莲花插于青铜食器「盙」中,显现出人物高古的意趣。

荷花

壹玖陆

水际轻烟,沙边微雨,荷花芳草垂杨渡。

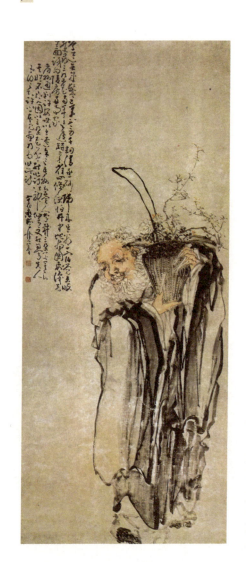

清 黄慎 捺花老人图轴
上海人民美术出版社藏

壹玖柒

29 农历 周

30 农历 周

[艺术评鉴]

黄慎,清杰出书画家,宁化人,初名盛,字恭寿,号瘿瓢子,别号东海布衣,扬州八怪之一。此图写一捧花老者,长袖曳地,侧头行走,衣饰手法引人注目,勾染并施,似纱般飘逸又如棉麻般垂柔。细笔粗笔层层叠加,流畅均匀,勾勒出一个高逸的形象。手捧竹编花篮。花篮形制古朴大气,其中枝丫难掩生机,廖碎几笔,独具姿态。

[花艺评鉴]

画中绘一虬髯老者手擎一花篮,花篮上大下小造型优美,状似花瓶。篮内插多种花卉,花卉造型以木本枝条为主体骨架,下插花朵,俨然三才式的造型。这与唐宋时以花朵为主的花篮插花创作形式有了很大的差别,充分说明到了明清,三才式的插花形式已成中国插花的主流形式。

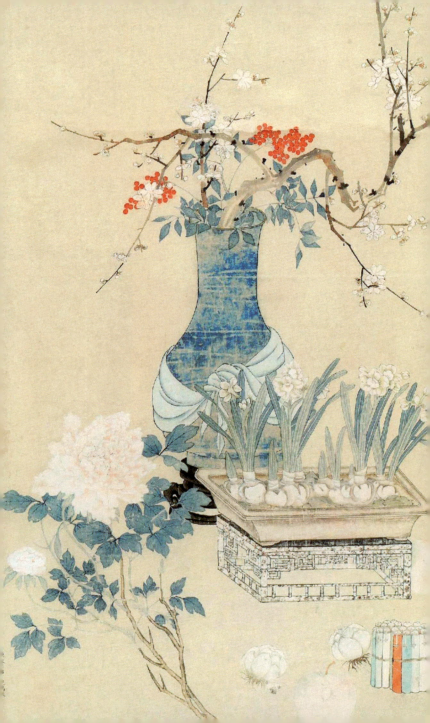

柒月

锦水绕花篮,岷山带叶青。

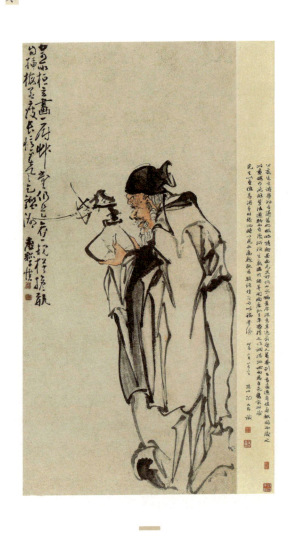

清 黄慎
赏梅图

贰零壹

[艺术评鉴]

黄慎早年师法上官周,多画工笔人物,中年以后变为粗笔挥写。郑燮题他的画道:"爱看古庙破苔痕,惯写荒崖乱树根"指其选择创作对象的独特与怪异。写花鸟草虫,用笔奇峭,颇能逸趣横生。此作内容简单,一老者捧梅欣赏,瓶形状如石,梅枝雅逸,配合相得益彰,凸显文人对高洁品质的怜爱。

01

农历____
周____

02

农历____
周____

蜀葵

贰零贰

葵花虽粲粲,蒂浅不胜簪。

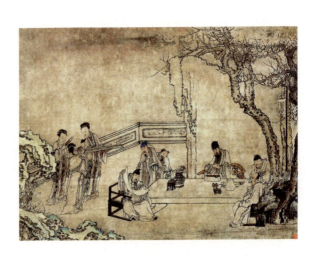

清 黄慎 春夜宴桃李园图
泰州市博物馆藏

贰零叁

03 农历___ 周___

04 农历___ 周___

[艺术评鉴]

本图取材唐代诗人李白与诸高士饮酒赋诗、夜宴取乐的故事，五人或观诗，或捧杯，或吟唱，或沉思，姿态各异，但都沉浸于此次宴会中。画面左前侧三位仕女奏乐助兴，极具通感，一片欢愉酣畅。色调淡雅清新，用笔克制整洁，栩栩如生。

蜀葵

贰零肆

眼前无奈蜀葵何，浅紫深红数百窠。

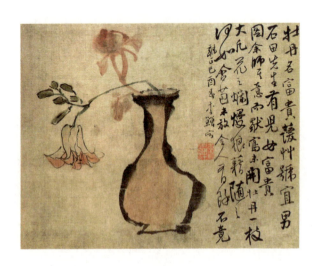

清 李鱓 花鸟图册（之八）
北京故宫博物院藏

贰零伍

05 农历___ 周___

06 农历___ 周___

[艺术评鉴]

《花鸟图册》全册共八开,绘荷花、梧桐等植物花卉,吉祥寓意。此开绘含苞牡丹两枝,前朵细笔勾画,后枝淡朱墨晕染而成,虚实相应,与装饰性瓶花作品相异,寄托了文人意志。李鱓早年为山东滕县知县,因负才使气,触犯权贵,弃官为民。可以想见其生活的变化之大,但其极为克制,能自放胸臆,绘画由工笔转为粗笔,设色较为清雅,有纵横驰骋不拘绳墨的长处。

蜀葵

貳零陸

名花八叶嫩黄金,色照书窗透竹林。

清 董邦达
岁朝图

贰零柒

[艺术评鉴]

董邦达,清代书画家。浙江富阳人。好书、画。与董源、董其昌并称「三董」。清中期宫廷官员、书画家,是时因帝王的喜好,引发了宫廷中的「岁朝清供热」,大量作品应运而生。董邦达的作品延续了元、明文人同类型画作的简雅风格,同时又添加了多种象征符号。松、菊、梅植于造型简约的简雅瓶中,水仙、菖蒲、假山石立于盆中,空白处还画有柿子、百合,物品虽多,但密而不繁,干净利落。

[花艺评鉴]

此画以水墨描绘雍容华丽的大型瓶花,却令插花更显端庄大气。瓶中以大量松枝配牡丹、梅花的插法在今天不足为奇,在明清却不多见。牡丹华贵,青松敦厚沉稳,二者相配令作品呈现王者之象。中国插花素来强调植物材料之气质,袁宏道《瓶史》中「使令」一说,便是强调植物花卉之间的气质调和。

07 农历___ 周___

08 农历___ 周___

蜀葵

贰零捌

始知人老不如花，可惜落花君莫扫。

清 金农 岁朝图
私人藏品

贰零玖

09 农历___ 周___

10 农历___ 周___

[艺术评鉴]

金农,清代书画家,扬州八怪之首。字寿门,号冬心先生等。画面题字:"宣和御笔岁朝图立幅"可知乃是临摹宋徽宗赵佶制作,但不失金农的艺术特质。花篮、茶壶、瓶花,布置清然,梅竹与青瓶搭配,画中梅花不似其他作品采用墨色晕染,而是双勾填色,可见确实为临摹雅作。

[花艺评鉴]

画中一瓶、一篮、一壶,画面清爽利落。瓶内插白梅、竹子,篮中摆百合、柿子、葡萄,寓意"百事如意、子孙满堂"。瓶花花材文人气十足,果篮却世俗风甚浓,虽是相得益彰,却显示出清代文人插花与世俗插花的界限已然模糊。宋亡之后,汉文化开启了世俗化的进程,这一现象在中国插花之中的反映便是插花中的雅与俗逐渐融合。这一进程逐渐加快,到了清代已是很难划分了。

蜀葵

贰壹零

开时闲淡嫩时愁，兰菊应容预胜流。

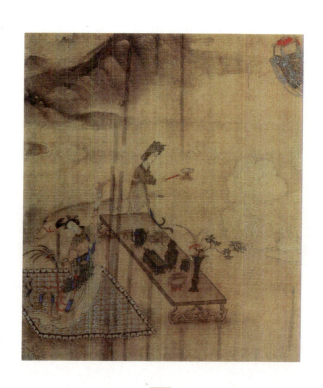

清 汪汉 九歌图（局部）
浙江省博物馆藏

贰壹壹

11 农历＿＿ 周＿＿

12 农历＿＿ 周＿＿

[艺术评鉴]

汪汉（生卒年不详），清代画家。字文石，浙江淳安布衣，以绘事名两浙。喜游山水。画卷以《楚辞》中的《九歌》为题材，此图卷首集各神于一帧，群巫歌舞迎神。舞女姿态摇曳，左手举酒器，右手执花，身前矮桌上摆满古物，可见对到访者的重视以及其地位之高。人物描绘精细，工笔重彩，背景由山水双勾点彩，勾画有序，将一幅充满故事情节的长卷缓缓铺陈于观者面前。

[花艺评鉴]

供桌之上除摆着祭祀的礼器之外，在供桌之右的铜觚之中插着兰花、灵芝和类似山茶一类的鲜花。插花造型为简化的「三才式」，选材高雅、讲究。屈原的《九歌》共十一篇，为屈原在楚地民间祭神乐歌的基础上改作加工而成。在《九歌》之中有许多关于花卉用于装饰、祭祀的文字。

蜀葵

贰壹贰

翩翩蝴蝶成双过,两两蜀葵相背开。

清 金鼎 岁朝图
中国美术学院藏

[艺术评鉴]

金鼎,工书法,精刻印,参与绘制《点石斋画报》,技巧卓越。此图展现了三种器型与花卉的搭配,花瓶线条流畅厚润,青铜爵古意沉着,香炉型器具质朴。因其用色的老成以及造型的强硬,与其他瓶花类作品带有水汽的视觉感受不同,会带有树枝纹路般「粗糙」质感。

[花艺评鉴]

大瓶中以白梅、粉牡丹插成三才式造型,下置水仙,配以象征百事如意的百合、柿子、如意。牡丹象征着富贵,常被插于谐音插花之中,表达美好的祝福。唐代国人爱牡丹如痴,白居易曾描写道「花开花落二十日,一城之人皆若狂。」唐代为了让牡丹花在新年时节开放,已开始尝试牡丹的熏花试验。后来在中国绘画中,牡丹经常出现在岁朝清供的画面中,正是因为有了牡丹催花之法,可令其在新年开放。

13 农历___ 周___

14 农历___ 周___

蜀葵

贰壹肆

花根疑是忠臣骨,开出倾心向太阳。

清 冷枚 春阁倦读图轴
天津市艺术博物馆藏

贰壹伍

[艺术评鉴]

冷枚,主要活动于康熙年间,焦秉贞弟子,善画人物,尤精仕女,图绘着一身长裙的仕女,一首支颐,一首持书,侧身倚桌案而立。娴静淑雅中带点倦意,是大家闺秀清闲寂寞生活的写照。屋中陈设体现出人物的物质生活之丰富,家具、摆设均颇费心思,与人物寂寥心境相衬,更显「倦」态。

[花艺评鉴]

画中花几上花瓶中插有四朵白月季,高低错落,造型严谨,姿态优雅。其造型特征与今天的中国插花几乎一样。瓶下置一香炉,及插着香箸、香匙的香瓶。宋代将点茶、烧香、插花、挂画称为「四般闲事」,后世这四般闲事相互映衬、彼此关联,成为文人生活方式不可或缺之重要组成。

蜀葵

貳壹陸

杏梁归燕双回首。黄蜀葵花开应候。

清 冷枚 闲庭教子图

贰壹柒

柒月

17 农历___ 周___

18 农历___ 周___

[艺术评鉴]

清代人物绘画中常见此类题材，母亲坐于椅上，弓身指书，孩童立于矮凳之上，对书产生了极大兴趣。画面整体恬静文雅，衣着装饰繁而不燥，面部则是较为程式化的描写。值得一提的是长案上种类丰富的器物玩件，香炉小巧、瓷瓶润雅，而青尊与茶花的搭配则是崇古与雅致结合的趣味表现。

[花艺评鉴]

冷枚作品中插花是经常出现的装饰。这幅绘画中，母子身后的桌案上摆着一件青铜觚，内插月季等花卉。插花以花朵为主，外形接近圆锥形，着力表现花朵之美。这一花型在清代绘画中极少出现，因为它并非清代之流行，而是早在宋代时期流行的插花样式，原型源自唐宋时期的佛前供花。明清时中国插花以文人插花为核心，注重表现木本枝条的线条感，唐宋时期的这类装饰性的华丽插花样式已很少见。

蜀葵

贰壹捌

公家胡蜀葵，虽晚尚隐约。

清 冷枚 白象人物图
西安市文物保护考古所藏

贰壹玖

[艺术评鉴]

画面中老梅吐春,有外域男子乘象于高处采得梅枝。景物画法中西相参,刻画细致,形态与动作皆惟妙惟肖,似能听见人物交谈声。左侧古梅树枝干斜横画面,枝干的形状巧妙的与瓶中折枝相应,使画面流畅和谐。瓶型简约大气,为宋元人雅玩之遗韵。

[花艺评鉴]

画中白象之上骑一男子,手捧一细颈大瓶,瓶内插一高一矮两枝白梅,梅花主枝挺立、分枝下俯,上下呼应,颇有章法。此画中的瓶花造型、选材依斋画之法,但体积硕大,在现实生活中,应为厅堂之中使用的大型瓶花。在宋代,中国插花雅事、俗事所用之花区分明确。元以后因宫廷插花的衰败,斋花与堂花区分越来越小,基本仅以大小划分。

蜀葵

贰贰零

娇鸟歌春燕,名花放蜀葵。

清 冷枚 宫装侍女童戏图

贰贰壹

21 农历___ 周___

22 农历___ 周___

[艺术评鉴]

作为供奉三代皇帝的画院画家,冷枚善将大型全景压缩至方寸之间,而不略其雄伟风貌,可见其在画面布局上的精湛技艺。此作凸显了其「工丹青,妙设色」的特点,雍容华贵之气处处显露,笔极精细,亦生动有致。孩童嬉戏玩耍,万物争相簇放,一片活力景象。

蜀葵

貳貳貳

娇黄无力趁芳菲，待得秋风落叶飞。

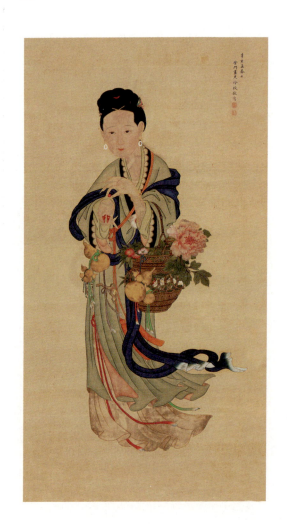

清 冷枚 献寿图

贰贰叁

23 农历___ 周___

24 农历___ 周___

[艺术评鉴]

冷枚作品传世较少,此幅绢本立轴设色文雅,品相完好。画中麻姑仙女,身材修长,亭亭玉立,发髻高绾,慈眉善目。耳垂玉环,身着淡绿长衫,左臂挽一圆腹精巧竹篮,内装大朵盛开牡丹及仙草野卉,篮边扎系大小葫芦一束,腰间绿带亦系葫芦四枚,灵芝一株。左手二指轻捏米粒,右掌投放成珠。衣衫飘飘,神骨仙态,瀛州采药,满载而归;欲献寿也。

蜀葵

貳貳肆

野栏秋景晚，疏散两三枝。

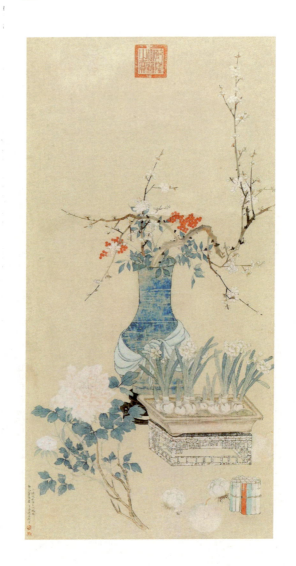

清 陈枚 岁朝图
私人藏品

贰贰伍

25 农历＿＿ 周＿＿

26 农历＿＿ 周＿＿

「艺术评鉴」

陈枚,清代画家,工山水、人物、花鸟,宗宋元画法,并参用西洋法,所画物象形神具备。画面中三个主体形象均衡分布,有序又不显呆板。全画敷色不厚却极尽华丽,在于画家对于青蓝色得心应手的运用。鞭炮的绘制增添了新春的热闹气息。

「花艺评鉴」

画作主题为常见的岁朝清供,白梅、南南天竹、牡丹、水仙搭配,并饰以百合和爆竹,体现着对新年美好的祝福。传统中厅堂插花的岁朝清供不使用竹子,而以南南天竹表达「竹报平安」之意。因为竹子「中空不通」且开花即死,于家族活动的厅堂中插放寓意不吉,而南南天竹常绿且秋冬结成串的红色果实,象征家族兴旺、子孙满堂,寓意吉祥且红果绿叶造型优美。

蜀葵

貳貳陸

娇黄新嫩欲题诗，尽日含毫有所思。

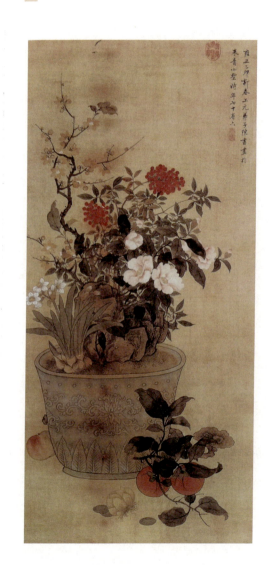

清 陈书 岁朝丽景图
台北故宫博物院藏

[艺术评鉴]

陈书，雍正年间著名女画家，山水、花鸟皆可被称为神品，工写兼备，笔墨娴雅，具备清雅意趣。画中蜡梅、山茶、南南天竹、水仙，经过整形修剪，依高低比例栽种于天蓝釉瓷盆，既可延长花期，又减少日常养护，为插花与盆栽的完美结合。旁搭百合、柿子、苹果、灵芝、橄榄，寓意「百事如意」。

[花艺评鉴]

画中绘一大盆，内植蜡梅、南南天竹、山茶、水仙，配以大块赏石，为中国组合式盆栽的代表。画面所绘正值所栽植物开花的冬季，颜色艳丽，寓意吉祥。盆外配谐音「百事如意」的百合、柿子、如意，更添节日氛围。此画所绘虽为盆栽，但造型及植物种类选择、布局安排极具插花之气象，对研究和创作中国传统插花写景式插法具有很大的参考价值。

蜀葵

贰贰捌

梁尘寂寞燕归去，黄蜀葵花一朵开。

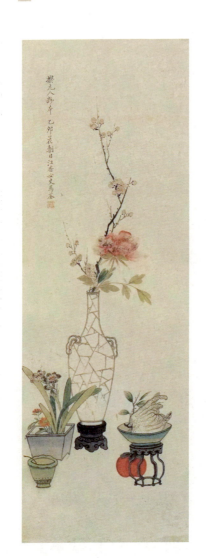

清 马荃 岁朝清供图

贰贰玖

[艺术评鉴]

马荃,字江香,清代女画家。工花卉,时与女画家恽冰齐名。恽冰以没骨名,而江香以勾染名。此作拟元人粉本,但在色彩与经营位置上,仍加入了清代的风格。双耳开片长颈瓶中一梅枝出挑,花枝长于瓶身,画面延展、舒畅,牡丹在瓶口处开得正盛,粉透富丽。前景另有佛手、水仙、柿子等祥瑞之物,远近有序,敷色清淡亦体现出祈福之意。

[花艺评鉴]

画中开片耳瓶中插白梅牡丹,下配水仙、柿子、佛手,为岁朝清供的典型搭配。与大多数岁朝清供题材绘画不同的是,画中所取材料甚少,每种花卉供果均只取一枝,从而赋予作品清雅文人之气。清代文人插花大多去繁从简,所用花材常仅两三枝,与清代手工艺的繁复堆砌形成鲜明对照。

29 农历___ 周___

30 农历___ 周___

蜀葵

贰叁零

绿衣宛地红倡倡,熏风似舞诸女郎。

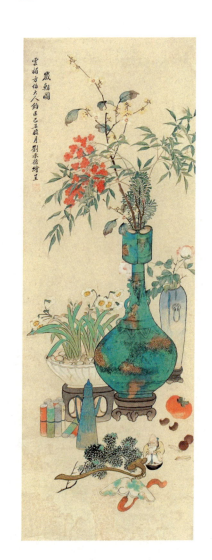

清 刘承德 岁朝图
私人藏品

〔艺术评鉴〕

刘承德,善画写生,另有《绢本花卉四屏》流传至今。此图在器型与物品种类都呈现出了更为丰富的可能性,与清代手工艺及装饰艺术的发展不无关系。双龙耳蟠螭纹三口瓶在古器物形制的基础上另添新意,没骨花卉华丽又透气,画面下部的寿星与如意小巧精致,富足与灵动兼备。

〔花艺评鉴〕

画面主体为一青铜双龙耳瓶,内插蜡梅、南南天竹和松枝,下辅以水仙、月季。「百事如意」随意地摆在周围,营造了典型的岁朝清供的氛围。在宋代就推崇以青铜古器插花,文人们认为:上古铜器藏于泥土之中,饱吸大地之精华,并褪去火气,以古铜器插花利于花卉的保鲜。后来中国插花的花器使用,就有了「冬春用铜、夏秋用瓷」的说法。

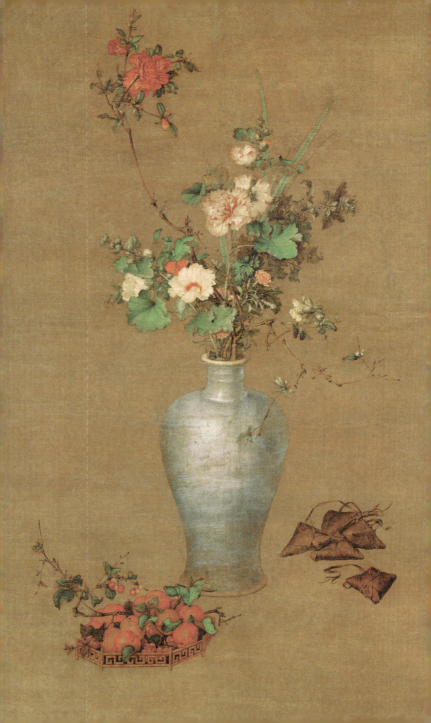

捌月

暗淡轻黄体性柔,情疏迹远只香留。

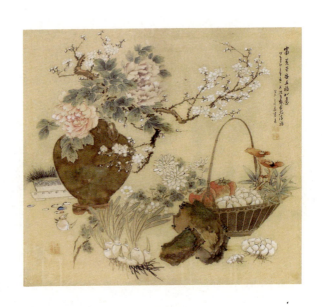

清 兰亭翁 岁朝清供图
私人藏品

捌月

贰叁伍

01 农历___ 周___

02 农历___ 周___

[艺术评鉴]

梅花与山茶为冬春之交盛放的花卉，表「新春」之意，花瓶取「平」的谐音，组合在一起即为「新春平安」，右侧花篮双柿与灵芝谐音「事事如意」；是岁朝图中的常见搭配。画家取势巧妙，花瓶与花篮相互倾斜，使得原本物品繁多的画面巧妙地聚合于中心。花瓣与花苞星星点点，视线随着富有生机的落笔而不停跳跃。

[花艺评鉴]

该画主体为一平卧型的瓶花，作为骨架主枝的白梅颇有「疏影横斜」之趣，作为核心花朵的牡丹华贵雍容。花材上下左右相互呼应，浑然天成，可谓平卧型插花的典范。瓶下满篮的百合、柿子、灵芝温暖喜人，令整个画面饱满充盈。菊花、菖蒲、水仙、竹子的加入，使华丽的画幅内增添文人格调。这一组合式作品华丽却不失温暖自在，将文人的清雅格调自然地融汇于富裕温暖的生活氛围之中。

貳叁陸

桂

中庭地白树栖鸦,冷露无声湿桂花。

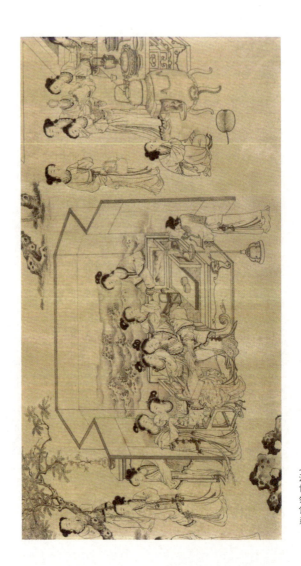

清 丁观鹏 乞巧图
上海博物馆藏

捌月

贰叁柒

03 农历___ 周___

04 农历___ 周___

[艺术评鉴]

乞巧即女子于阴历七月七日夜间向织女乞求智巧，是旧时的一种民间风俗。此图以白描手法表现出七夕之夜宫中女子举行仪式的盛况。画家抓取人物神态、动态，以三五组合成群。图中女子或是提壶点烛，或捧杯举盘，或读书赏月。线条遒劲，疏密得当，于克制理性中见飘逸。

桂

贰叁捌

未必素娥无怅恨，玉蟾清冷桂花孤。

清 丁辅之 岁朝清供图

贰叁玖

05
农历
周

06
农历
周

[艺术评鉴]

丁辅之,近现代篆刻家,以藏书闻名,嗜甲骨、篆刻。布局严谨、岁朝清供形象兼备:佛手、荔枝、柿子璀璨芳菲又富有吉祥寓意,梅与竹皆着色插于瓶中,延续了宋元文人插花艺术的清远之趣。瓶型约是哥窑瓷器,浅白断纹为画面增加了空净之感。

贰肆零

桂

人闲桂花落，夜静春山空。

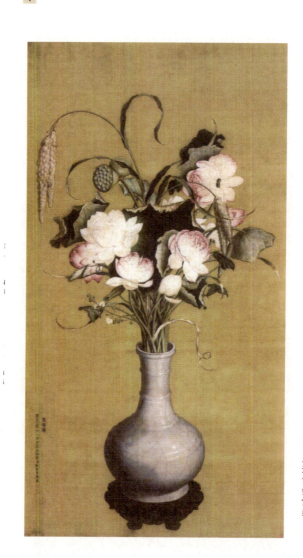

清 郎世宁 聚瑞图轴
上海博物馆藏

贰肆壹

07 农历＿＿ 周＿＿

08 农历＿＿ 周＿＿

[艺术评鉴]

郎世宁，意大利人，清宫十大画家之一。原名朱塞佩·伽斯底里奥内，生于米兰，一七一五年来中国传教，即入宫进如意馆，历经康、雍、乾三朝，在中国从事绘画五十多年，参与了圆明园西洋楼的设计，极大地影响了康熙之后的清代宫廷绘画和审美趣味。画面中祥花瑞蕾聚于精美的瓷瓶之中，花瓶按照弦纹瓶的样式写实绘制，瓶体环绕的一道道装饰凸弦纹清晰可见，通过焦点透视与明暗对比，细腻地表现了植物、瓷瓶、底座的不同质感，可见传教士对于中国传统的工笔重彩与西方绘画技巧的极高融合能力。

贰肆贰

桂

桂花浮玉,正月满天街,夜凉如洗。

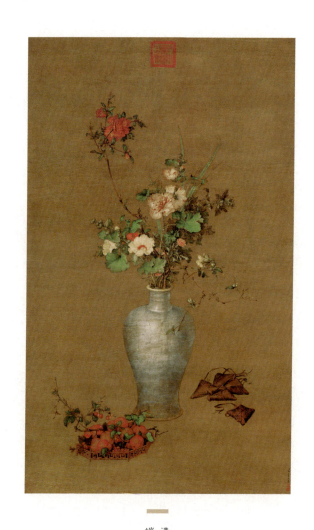

清 郎世宁
端午图

贰肆叁

09
农历＿＿
周＿＿

10
农历＿＿
周＿＿

[艺术评鉴]

根据画面后方所画粽子可推测出此画为一幅端午时令清供图，图中绘有青瓷梅瓶插菖蒲、石榴花、蜀葵等应季花草，还有李子、樱桃、粽子等时令果蔬、食物，融中西画法于一体，形象写实，别具一格。清供图也以表现岁朝延展至更多的时令节气。

[花艺评鉴]

画中描绘的是端午插花，青瓷梅瓶中插石榴、蜀葵、菖蒲、艾叶、石竹五种花材，应端午之「五」。下陈樱桃果枝、杏子和粽子，无一物不是应季之物，生活气息扑面而来。插花基本仍呈现三主枝的形式，花枝或仰或俯虽然生动，在忠实于事务原貌的郎世宁笔下，杂乱尽显。由于宋以后专业插花匠人生存难以为继，插花一事便多由文人和盆景艺人承担，插花技艺传承也是愈加不济。

桂

贰肆肆

去年岩桂花香里，著意非常。

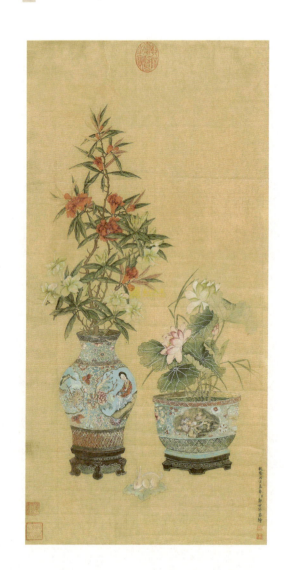

清 郎世宁 盆花图

贰肆伍

[艺术评鉴]

画中所绘器型较大,应是常摆放于庭院的花卉而非书桌雅赏。用笔造型克制,似乎要将面前的活物如制作标本般印刻在画纸上,装饰性极强。此处亦可窥见清代瓷器绘画与工艺的发展,瓷器上既有仕女画也有墨色变化明显的水墨花鸟,与鲜活花卉的搭配另有趣味。

11 农历___ 周___

12 农历___ 周___

贰肆陆

轻薄西风未办霜,夜揉黄雪做秋光。

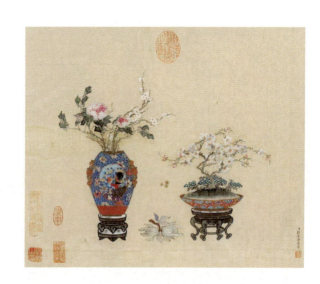

清 郎世宁 岁朝清供图
私人收藏

贰肆柒

13 农历___ 周___

14 农历___ 周___

[艺术评鉴]

与清代重装饰以及撞色搭配的理念相同,画家以写实的笔触,竭尽全力复刻所见。画面中的组合被称为「合体花」,即两种花器共设,器不相同,但所插花材基本相同,或呼应。画家严格按照插花的理论,花枝在画面中少交错而多平行,使线条密集的场面严谨冷静。

贰肆捌

看云外山河,还老尽,桂花影。

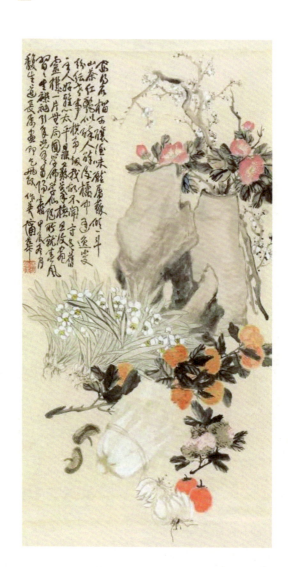

清 蒲华 岁朝清供图

贰肆玖

[艺术评鉴]

蒲华一生贫困清苦,但为人正直有气质。花卉取法青藤、白阳,潇洒有意境,与吴昌硕交往甚多,作画饱墨淋漓,气势磅礴。此作构图饱满,笔意奔放,将常见的清供物品以质朴的形象展现,独具韵味。全图以淡墨淡色勾染,笔尖含水多,但在画家强劲的腕力控制之下,将物之姿态稳立于画面之上。

15 农历___ 周___

16 农历___ 周___

桂

贰伍零

何年霜夜月，桂子落寒山。

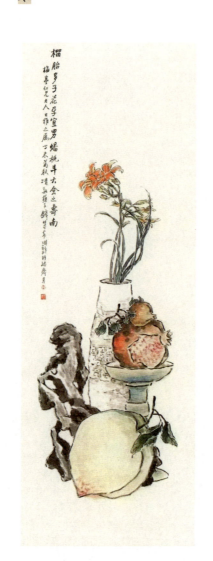

清 钱慧安 清供图

贰伍壹

17 农历___ 周___

18 农历___ 周___

[艺术评鉴]

钱惠安,清代著名工笔画家,善画仕女,多做线稿以供年画工匠刻板,对线条的使用游刃有余,此画亦可体现这一特点。外线勾画干笔顿挫,鸢尾花朵舒展,花枝挺立,使留白较多的画面上半部具有了流动性。蟠桃、石榴的着重刻画凸显了作品为赠人所赋有的含义。

貳伍貳

桂

丹桂生瑶宝，千年会一时。

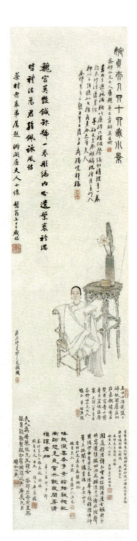

清 沙馥 屠婉贞像
北京故宫博物院藏

贰伍叁

19 农历____ 周____

20 农历____ 周____

[艺术评鉴]

屠婉贞出身名门，是清代画家屠倬的孙女，后嫁入清宗室。画作人物脸部是画工所绘，衣饰、古器由海派名家沙馥绘制，并有多位当时各界文人雅士为画题跋赋文，可见是一幅十分重要的人物肖像，以纪念这位品才兼优的女性。画面中物品的描绘皆以突出人物的心性而布置。

贰伍肆

汗漫真游谁得到，桂花香洁影森森。

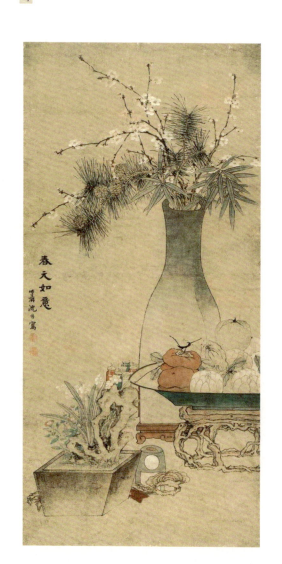

清 沈焕 春元如意图
天津博物馆藏

21
农历＿＿
周＿＿

22
农历＿＿
周＿＿

[艺术评鉴]

沈焕，清雍正时期宫廷画家，构图选物严谨，章法考究。近景为盆景水仙，中景盆盛祥瑞蔬果，远景高瓶内插有「岁寒三友」，三个主体间隙中布有鞭炮、如意等岁朝之物，一幅典型而详备的「工具」图作。中锋用笔细劲克制，绘画受郎世宁等西洋画家的影响，写实且注重光影变化。

贰伍陆

桂

线惠不香饶桂酒,红樱无色浪花细。

清 年画 陶潜爱菊

[艺术评鉴]

河北武强年画题材常采用历史人物故事，此幅即绘出了陶渊明的人物形象，由于民间年画在平民百姓中传播甚广，因此不强求深刻道理，多以人物代表性的性格与象征符号进行表现。如此处脍炙人口的陶渊明与菊。

23 农历___ 周___

24 农历___ 周___

桂

贰伍捌

坐久桂花落,襟袖觉香浓。

清年画 紫微正照

贰伍玖

25 农历__ 周__

26 农历__ 周__

[艺术评鉴]

《紫微正照》是根据道教神仙形象所制作的神像年画，具有辟邪祈福的作用。此张为广东佛山出品，在色彩上大面积使用红丹、绿、黄、黑等大色块套印，使画面富丽堂皇。衣物上使用银粉勾线勾纹样亦为佛山年画所特有。画面右下角印有「均记」字样，系广东佛山至今仍沿用手工年画技巧的冯氏作品。

贰陆零

桂

昨夜西池凉露满，桂花吹断月中香。

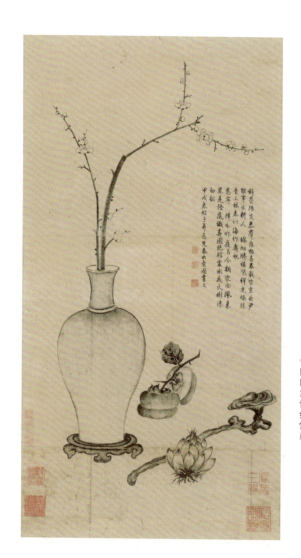

清 爱新觉罗·弘历（乾隆）先春如意图
中国国家博物馆藏

捌月

贰陆壹

27 农历___ 周___

28 农历___ 周___

[艺术评鉴]

乾隆帝是极其热爱艺术创作的清代帝王之一。他收藏了大量前朝的名贵作品，亦临摹了不少名家之作。此图清雅淡薄，以素墨勾染，利用笔触的变化，塑造物品的质感，为常见的物品附以禅意。乾隆帝在位时期为复兴前代传统，建立清宫节庆典礼亦做了大量努力。

桂

贰陆贰

一眉新月西挂，又报桂花秋。

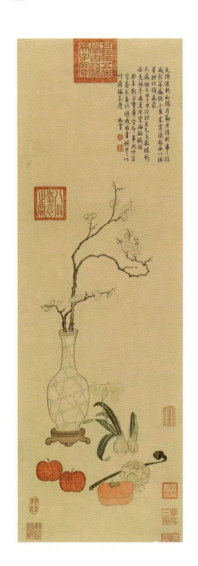

清 爱新觉罗·弘历（乾隆） 庚辰岁朝图
北京故宫博物院藏

贰陆冬

29 农历___ 周___

30 农历___ 周___

[艺术评鉴]

乾隆画作的特点，皆介于工笔与大写意之间的小写意。笔墨简练，重表现物象的意态神韵，精神内涵，而忽略所描写对象的外貌形态。构图简括，主题突出。画面具有平和淡雅的文人书卷气。因其长寿，亦可算是历史上从事书画创作活动时间最长的皇帝。

桂

贰陆肆

可怜天上桂花孤，试问姮娥更要无。

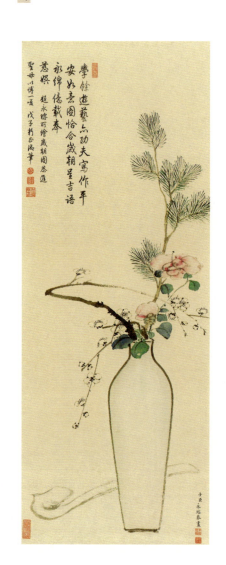

清 爱新觉罗·永瑢 平安如意图

31

农历
周

[艺术评鉴]

爱新觉罗·永瑢,乾隆帝第六子,工诗善画。此幅《平安如意图》,用笔简洁克制,古淡苍逸,用色富丽,上有乾隆帝题诗。与明人插花艺术的理念「宜直不宜曲」不同,画面中出现了一枝姿态夸张的梅花,是绘画创作者的巧思,使得画面极具张力与动势,彰显岁朝的活力。

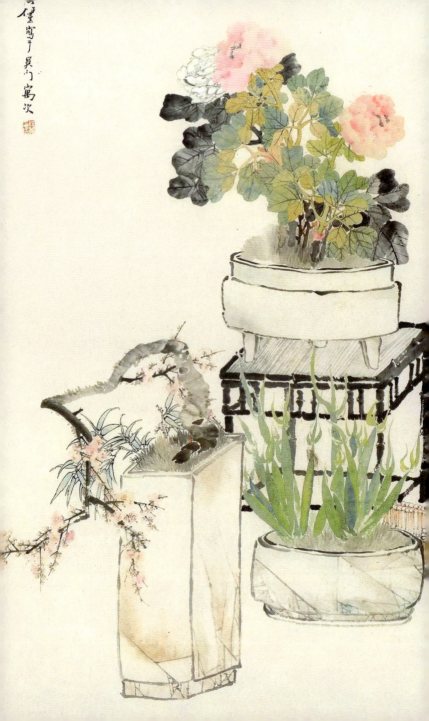

玖月

菊花

贰陆捌

宁可枝头抱香死,何曾吹落北风中。

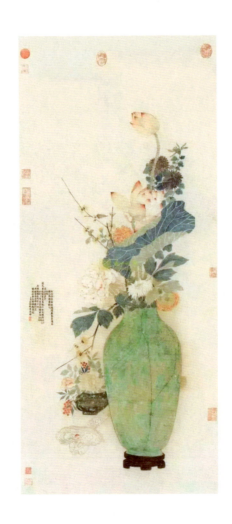

清 爱新觉罗·永瑢 岁朝清供图

贰陆玖

[艺术评鉴]

与以线条进行造型的手法不同,此作以颜色块面构造出画面中的物品,色彩华贵,瓶中以荷花荷叶为主体的花卉繁盛雍容,彰显春日的生机以及节日的美好祈愿。如意侧后方还有一小盆花卉,与瓶中相比皆是小枝细叶,为画面另增灵气。永瑢远离皇室权力争斗,移情诗画藏书,借放纵的笔意摆脱俗世的羁绊。

O1

农历
周

O2

农历
周

菊花

贰柒零

兰有秀兮菊有芳,怀佳人兮不能忘。

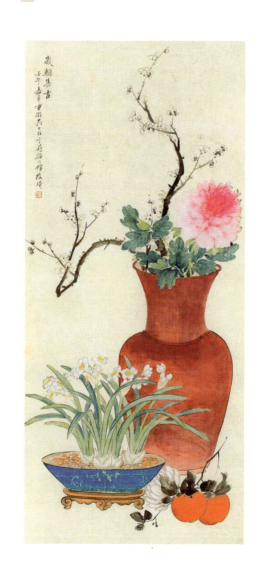

清 改琦 岁朝集吉图
私人藏品

贰柒壹

03
农历
周

04
农历
周

[艺术评鉴]

改琦,松江人,宗法华喦,喜用兰叶描。创立了仕女画新的体格,时人称为"改派"。画中有水仙盆栽,牡丹、梅花、百合、红柿,较其他岁朝清供图而言种类不算繁盛,但因描绘豇豆红色敞口瓷瓶,显此画尤备喜庆之含义,画面中多处对比,抒写极为自然,画花枝,用笔细挺,由于功夫到家,观者便觉这些枝条仿若有弹性一般。

[花艺评鉴]

祭红大屏配粉牡丹、白梅花,以瓶的浓重衬托花的娇嫩,颇有考量。梅花的清瘦、横斜曲折,与牡丹的硕大华丽也形成对比式的互衬。红瓶与蓝盘的色彩撞击,亦造成强烈的反差。整幅作品处处体现矛盾对立之间的和谐,无处不在彰显中国插花的"阴阳和合"之道

贰柒贰

尘世难逢开口笑,菊花须插满头归。

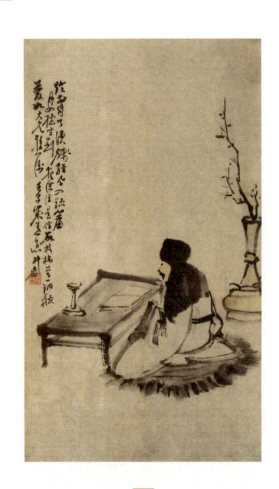

清 苏六朋
油灯夜读图轴
广州美术馆藏

贰柒叁

05
农历 ____
周 ____

06
农历 ____
周 ____

[艺术评鉴]

苏六朋,善画人物,以卖画为生。此图主要内容集中在画面中部,墨色变化过度较少,对比明显突出清冷,自题「坐到夜深谁是伴,数枝梅萼一铜瓶」,表露文人虽清贫但仍要将「大风雅」寄托于「小情趣」,即读书与瓶花。

菊花

贰柒肆

荷尽已无擎雨盖,菊残犹有傲霜枝。

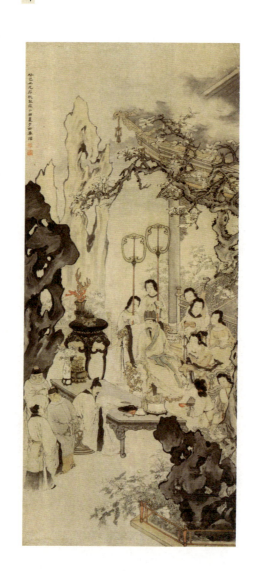

清 苏六朋 李白作清平调图轴
广州美术馆藏

贰柒伍

[艺术评鉴]

此作描绘的是唐天宝年间,唐玄宗召李白作《清平调》的故事。画面布局完整,四面均有包围,仅左前侧开一口。庭院虽不大,但气派华贵,文房家具均颇有讲究,高脚桌上置有珊瑚摆件,可谓珍宝;画家刻画粗细收放自如,丝丝入扣亦不显小气。

07 农历___ 周___

08 农历___ 周___

菊花

贰柒陆

冲天香阵透长安,满城尽带黄金甲。

清 戴熙 岁朝五瑞图

玖月

贰柒柒

09 农历____ 周____

10 农历____ 周____

[艺术评鉴]

戴熙,清代画家。字醇士,号鹿床、榆庵、松屏、莼溪、井东居士等,浙江钱塘(今杭州)人。咸丰年间翰林,官至兵部右侍郎,辞官归故里后主持崇文书院。擅画山水,学王翚笔墨,兼师宋元诸家,尤善花卉及竹石小品,能治印等。

菊花

贰柒捌

东篱把酒黄昏后，有暗香盈袖。

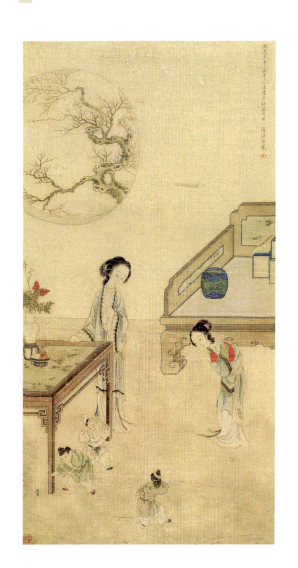

清 张俨 婴戏图

贰柒玖

11
农历＿＿
周＿＿

12
农历＿＿
周＿＿

[艺术评鉴]

张俨,号澹庄,清代画家,精于仕女,得明代仇英、唐寅之风。本图以玩闹嬉戏的孩童与着装细致的女性凸显气氛。室内视角的构图,以高脚桌与床榻的天然直线进行分割与调整,整洁紧密,插着红色南天竹与后景圆窗中露出的梅树一角相对应,巧妙又富含趣味。

菊花

贰捌零

暗暗淡淡紫,融融冶冶黄。

清 虚谷 清供图

[艺术评鉴]

虚古,俗姓朱,名怀仁,他继承新安派渐江、程邃画风并上溯宋元,画面干净通透,无一笔多余;又受华嵒等扬州画家影响,作画笔墨老辣而奇拙。此图所绘蔬果造型饱满,藏露与布白等章法技巧运用得当;梅枝多直立而少奇形,梅花着色尤为奇特,白花瓣隐匿于枝干间,粉红花蕊则星星点点密布,颇具有现代艺术的视觉效果。

贰捌贰

黄菊枝头生晓寒。人生莫放酒杯干。

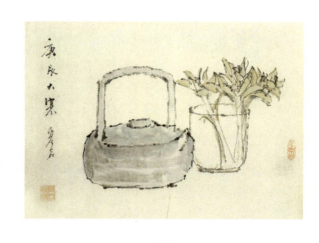

清 虚谷 杂画册（之十一）
上海博物馆藏

玖月

贰捌叁

[艺术评鉴]

此作仅绘制茶壶与玻璃杯两种器型,且在造型上并无特殊,但画面浑朴天成,含蓄耐品。干笔偏锋勾勒造型,线条顿挫但不显累赘,虽是简单一茶壶、一玻璃杯也有苍秀之趣味。寥寥几枝敷色淡雅的花卉斜倚于杯中,意境清朗。展现出热爱赏玩器物、花卉的文人雅士对于散淡、闲适的生活本相的追求。

15
农历
周

16
农历
周

菊花

贰捌肆

槛菊愁烟兰泣露。罗幕轻寒,燕子双飞去。

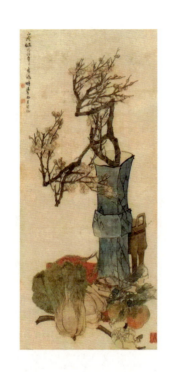

清 任伯年 清供图

[艺术评鉴]

任颐,字伯年,海派「四任」中成就较大者,人物、山水、花鸟、走兽等诸科兼善,神形兼备且画中多巧趣,能以勾勒、泼墨、细笔、阔笔掺用,挥霍自如。清代,清供图发展至鼎盛时期,而处于清晚期的海派画家亦承前人之势头,将清供与博古进一步融合进行创作,因此此画中除清供图中常见蔬果,还有如意、香炉等造型复古的器物。

菊花 贰捌陆

满园花菊郁金黄,中有孤丛色似霜。

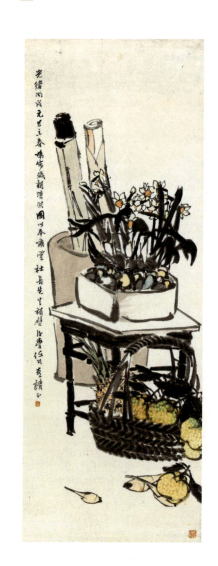

清 任伯年 岁朝图

玖月 貳捌柒

19 农历___ 周___

20 农历___ 周___

【艺术评鉴】

整体构图从右至左循序叠高,层次分明,简洁清晰;画中物品仅有画卷、盆栽水仙、竹篮水果,显现出任伯年绘画创作中平易近人的生活气息。画面清淡质朴,而水仙开得正盛,水果亦鲜亮饱满,是初春朝气的体现。由题字可知此幅是为友人所作用于家中装饰,可见当岁朝清供题材作品需求之旺盛。

贰捌捌

菊花

丛菊两开他日泪，孤舟一系故园心。

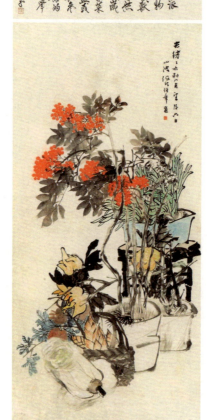

清 任伯年 岁朝清供图

贰捌玖

21
农历＿＿
周＿＿

22
农历＿＿
周＿＿

[艺术评鉴]

画面紧凑地布满了清供用品,凸显了任伯年的线条与用色技巧：枝条的书写顿挫有法,连绵往复,仅是枝叶就可以感受到其线条的简练与变化万千。在色彩方面,任伯年善于运用传统工笔重厚设色,但同时又能从重彩的浓厚中跳脱,此作中南天竹果点点相簇,活而生鲜,与后方青翠淡雅的水仙相呼应,富含活泼的天机。

贰玖零

山远翠眉长,高处凄凉,菊花清瘦杜秋娘。

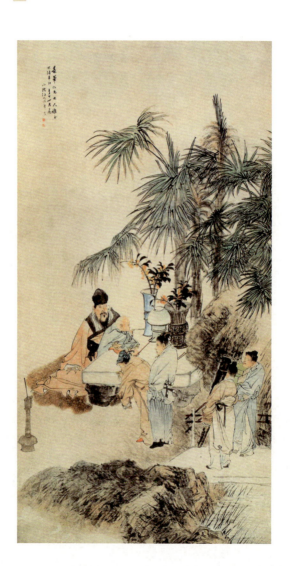

清 任伯年 投壶图

贰玖壹

23 农历___ 周___

24 农历___ 周___

[艺术评鉴]

历史典故是任伯年绘画中的常见题材，是艺术家处于当时社会下对于历史意义的敏感反应时期。「投壶」是从先秦延续至清末的中国传统礼仪和宴饮游戏，是战国时期射箭礼的简化。从流传至今的艺术作品可知，明清文人雅士集聚时亦常以此作为娱乐活动。此作中壶位于全图左前侧，右侧依次有参与游戏的宾客、怀抱箭筒的侍童与书童，人物造型细腻，注重形态的刻画。

菊花

贰玖贰

马穿山径菊初黄,信马悠悠野兴长。

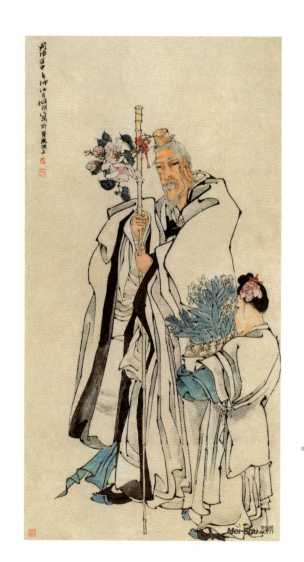

清 任伯年 献瑞图

贰玖叁

25 农历___ 周___

26 农历___ 周___

[艺术评鉴]

任伯年在二十八岁到上海发展之前,主要学习了江浙民间艺术传统,在双勾造型和形感意识、设色方法、叙事性构图和故事描绘等方面都打下了坚实的基础。「献瑞」乃民间祈福中重要题材,图中老者执杆,上以红绳缚以淡粉色花枝,童子头戴花朵手捧水仙,祥瑞意味不言而喻。

菊花

贰玖肆

芙蓉金菊斗馨香，天气欲重阳。

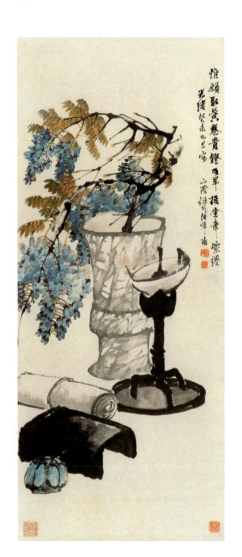

清 任伯年 紫绶金章图

贰玖伍

27
农历
周

28
农历
周

[艺术评鉴]

紫绶金章意为紫色印绶和金印,古丞相所用,借指高官显爵。题字「惟愿取黄卷青灯,及早换金章紫绶」,画面内物品与句完全对应,乃托物言志,自我勉励之作。墨色运用自如,紫藤茂盛,枝干的雄劲凸显画家的功底。

菊花

贰玖陆

飒飒西风满院栽，蕊寒香冷蝶难来。

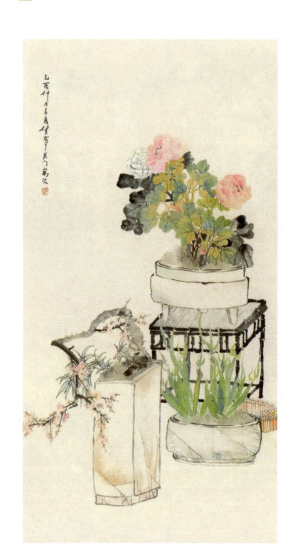

清 任薰 岁朝清供图

贰玖柒

29 农历___ 周___

30 农历___ 周___

[艺术评鉴]

任薰，「海派四任」之一，善画，亦长于园林设计。此作中花瓶形制不同于常见清供图所选择的曲线圆润柔和的瓶器，特以线条硬朗、尖角突出的石瓶为主体，以此与美好的植物互补，视觉美感独特，别具匠心。运笔古拙，有篆隶的意味，气势沉雄，花卉晕染优雅，水墨个性突出。

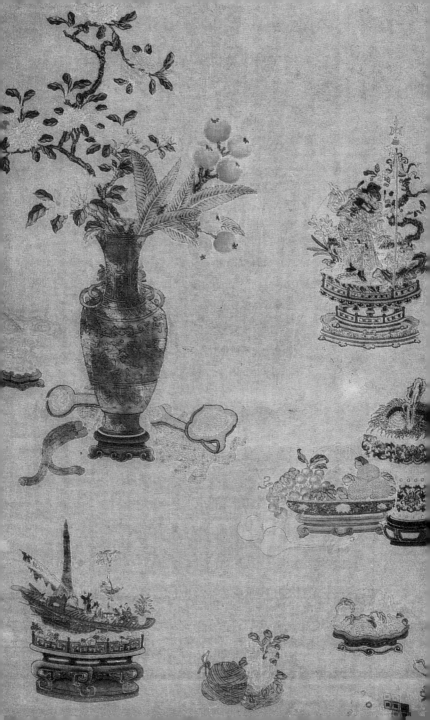

拾月

叁零零

江边谁种木芙蓉，寂寞芳姿照水红。

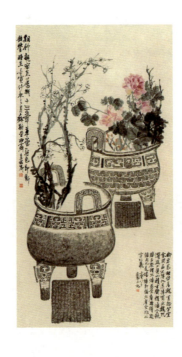

清 吴昌硕 鼎盛图轴
浙江省博物馆藏

拾月

叁零壹

[艺术评鉴]

此作是吴昌硕对明末「全形拓」技术的实践,画面中青铜器型为拓印,是「拓」这种形式被文人雅士广泛喜爱的体现,在拓片之上作花卉,又是不同于单一艺术形式的趣味体现,让作品同时作为历史记忆与艺术的载体。届时花卉与器物的组合又产生了全新的发展模式。

01
农历 ____
周 ____

02
农历 ____
周 ____

冬零贰

晚函秋雾谁相似,如玉佳人带酒容。

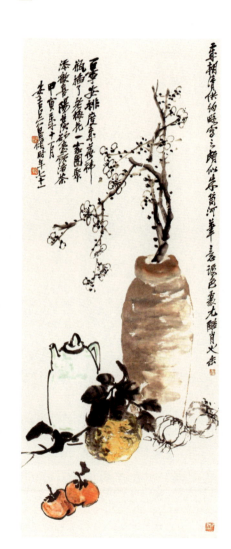

清 吴昌硕 岁朝清供图

叁零叁

[艺术评鉴]

此作与吴昌硕其他花卉相比用笔更为柔和,可见画家下笔之时的力道已可收放自如,用水用色亦不似往常般凌厉,笔酣墨饱,力健有余。以赭色作瓶,似是陶材质,配以清壶。两个器物拉长了画面效果,而文旦、水仙与柿子则圆润可爱,令人心生欢喜。

03
农历＿＿
周＿＿

04
农历＿＿
周＿＿

芙蓉

叁零肆

怜君庭下木芙蓉，裊裊纤枝淡淡红。

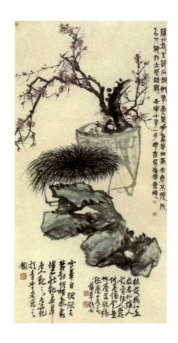

清 吴昌硕 梅花蒲草图
浙江省博物馆藏

零伍

05 农历____ 周____

06 农历____ 周____

[艺术评鉴]

蒲草与梅花是宋以来常见的植物搭配，除其造型姿态入画，更多的是作为高尚品格的象征。此图以石开头，后随菖蒲与盆梅，是吴昌硕清供图中常见构图，墨色中似加入青色，使得画面有透亮清新之感受。梅枝浑厚苍劲，有篆书的功力，菖蒲则细腻潇洒兼有之，是其言：奔放处要不离法度，精微处要照顾到气魄的体现。

芙蓉

叁零陆

木末芙蓉花，山中发红萼。

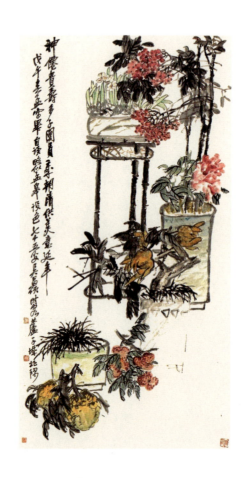

清 吴昌硕 岁朝清供图

叁零柒

07
农历＿＿
周＿＿

08
农历＿＿
周＿＿

[艺术评鉴]

此作乃常见的吴昌硕花卉作品的样貌，着色讲究，色的特点，作大红大绿于一局，红黄绿诸色皆可见。在传统的基础上汲取民间绘画用色的特点，作大红大绿于一局，红黄绿诸色皆可见。在冲突中重新构建视觉顺序，取得协调又带有重点的视觉美感。吴昌硕作清供图少画牡丹，但为强调祝寿祝多子，因此添之。

芙蓉

叁零捌

是叶葳蕤霜照夜,此花烂熳火烧秋。

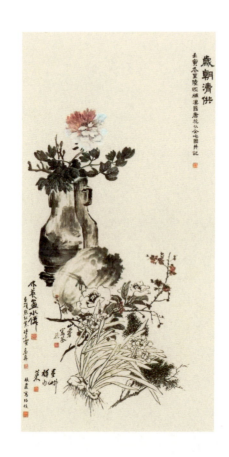

清 吴昌硕等 岁朝清供图

叁零玖

09 农历___ 周___

10 农历___ 周___

[艺术评鉴]

此画为清末画家的合作作品，名家各有分工，由题跋及画面内容可知其创作顺序，蒲作英先画水仙，再由吴秋农作柏枝，黄山寿作山茶，吴昌硕作红叶，吴历写白菜，最后由陆恢补汉器唐花以结尾。合作画是当时画家们喜爱的艺术活动，讲究为上人填补为后人留下考题，在这样的作品中我们能窥见画家的巧思与绘画风格的差异，独具妙处。

芙蓉

叁壹零

莫怕秋无伴愁物,水莲花尽木莲开。

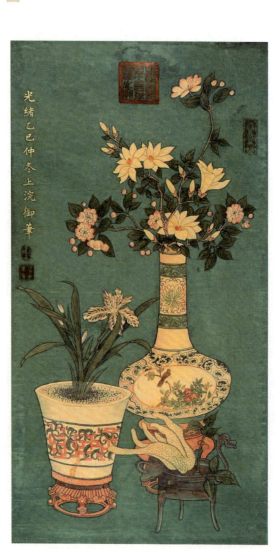

清 叶赫那拉·杏贞(慈禧太后) 岁朝清供图

冬壹壹

[艺术评鉴]

清代「岁朝图」正式成为宫廷春节的一种重要绘画题材，不仅宫廷画家要按时呈交，向统治者恭贺新春，统治者也会亲自绘制「岁朝图」表达新年的祝福。此图以翠绿色作为背景，视觉上呈后退的效果，而将浅色的瓶花推向前处。

[花艺评鉴]

此画显示着清代宫廷之中的插花样貌。画中细颈瓶中插玉兰、海棠，花盆内种植莺尾花，花下摆着佛手。玉兰、海棠和佛手是明清插花中最常见的花材。画中插花不论材料、花器配搭、造型样式，都与清代民间插花没有任何区别。中国宫廷插花在宋代达到高峰，有专门的匠人为宫廷插花，民间插花无论用花、选器以及插制的技艺水平都无法与宫廷插花相比。元灭宋后，因蒙古人不好插花，宫廷插花式微，所以真正意义上的宫廷插花自宋以后就销声匿迹了。

11 农历　周

12 农历　周

芙蓉

叁壹贰

花房腻似红莲朵，艳色鲜如紫牡丹。

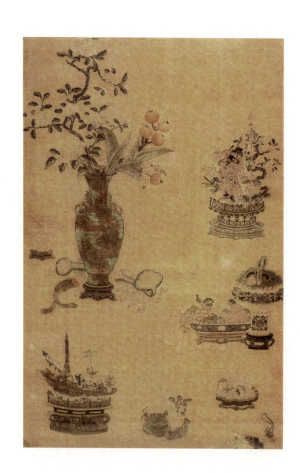

清 佚名 缂丝博古挂屏

[艺术评鉴]

缂丝,也称「刻丝」,是中国传统丝织技法,到南宋时期,这一技巧已进展到可以模仿书法画作,而且风格细致柔美,具有一定的艺术价值。轴和画框一样因挂在墙壁上而得名。它是屏风的一种,但已经完全没有屏风挡风、障蔽、间隔等任何实用功能,而成为纯粹的装饰品。清代缂丝工艺的发展使得人们完全可以按照需求选绣各类精美物品,此屏所绣器物之精细生动完全不逊色于画家笔下丹青。

13 农历___ 周___

14 农历___ 周___

芙蓉

叁壹肆

水边无数木芙蓉,露染燕脂色未浓。

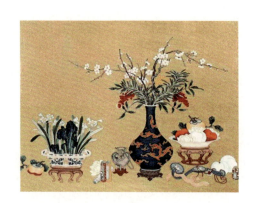

清 佚名 缂丝图
北京故宫博物院藏

叁壹伍

[艺术评鉴]

此缂丝图主体是湛蓝的龙纹大花瓶,被水仙湖石盆栽和圆果盘烘托,象征新年「繁茂昌隆」之盛景。画面中呈现的白莲、柿子宽腹小瓶和系着丝缎的玉如意,寓意「百事平安如意」,配以「水仙和湖石盆栽」,寓意群仙贺寿。此画蕴意深厚,佳意传祥。

15
农历 ___
周 ___

16
农历 ___
周 ___

芙蓉

叁壹陆

须到露寒方有态，为经霜邑稍无香。

清 皮影 盆花

17
农历
周

18
农历
周

[艺术评鉴]

盆花,是皮影戏种的道具,用于花园及庭院的布景,通常不会单独出现。此组为北京西派皮影的风格,用料讲究,精雕细刻,色彩淡雅,特色明显。收了传统绘画、剪纸、刺绣的特长,并融其技巧于一体。构图上吸

芙蓉

叁壹捌

冰明玉润天然色，凄凉拼作西风客。

清 佚名 厅堂陈设（之一）
大英图书馆藏

拾月

叁壹玖

19 农历____ 周____

20 农历____ 周____

[艺术评鉴]

此幅可以看做是三类家居装饰、陈设物品的组合：左上角为挂屏，上有松、竹、梅、兰和书纸笔的图像，另有诗作几句，为文人学士要培养坚贞不渝、清雅脱俗品格的警示。屏前博古架以雕刻有「福、寿」含义的蝙蝠与「寿」字镂空花为装饰。右侧博古架上放有石、柿子、瓶梅，表「事事平安」之祝语。

芙蓉

叁贰零

落尽群花独自芳，红英浑欲拒严霜。

清 佚名 厅堂陈设（之二）
大英图书馆藏

21
农历____
周____

22
农历____
周____

[艺术评鉴]

此作呈现了厅堂陈设的一部分,条案位于彩灯之下,案上陈列象征吉祥的各种摆件。最右边的是一件表示古代传说「月中有蟾」故事的精美工艺品。后世将月亮称为「蟾宫」,科举及第就赞誉为「蟾宫折桂」。最左有一个较高的有冰裂纹的官窑瓷筒瓶,瓶中插着盛开的梅花,表示平安好运。一左一右两件祥瑞之物相对称,包含着古人厅堂设计中的巧妙寄托。

芙蓉

叁贰贰

丰肌弱骨与秋宜,宿酒酣来不自持。

清 佚名 厅堂陈设(之三)
大英图书馆藏

叁贰叁

23 农历＿＿ 周＿＿

24 农历＿＿ 周＿＿

[艺术评鉴]

与上几幅家具形制较大、成组摆放多为厅堂陈设所不同，此博古架可能为书房家具，在器型样貌的选择上也更贴近文人雅士之喜好。明清文人在读书的同时，也追求经营一个兼具知性与美感的书斋环境，画中插有折枝花的蓝色凤尾浅绘山水尊瓶，鼎式三脚铜香炉等文玩都是其好古尚雅的体现。

芙蓉

叁贰肆

午醉未醒全带艳,晨妆初罢尚含羞。

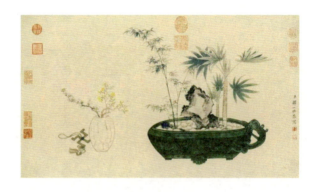

清 邹一桂 昂春生意
北京故宫博物院藏

叁贰伍

25 农历___ 周___

26 农历___ 周___

[艺术评鉴]

邹一桂,清代官员,画家。字原褒,号小山,晚号二知老人,江苏无锡人。擅画花卉,学恽寿平画法,风格清秀。写景式插花起源于唐代,到清代受盆景艺术的影响,利用花材表现自然景色,采用写实的手法,将自然风光浓缩于盆中。以描写自然、赞美自然为目的,"能备风晴雨露,精妙入神"的境界,方为妙品。容器多用盘器。如此图绘制的写景式盘花,花材有竹、棕榈、配以太湖石,高低错落,疏朗有致,颇具自然之趣。

芙蓉

叁贰陆

艳态偏临水,幽姿独拒霜。

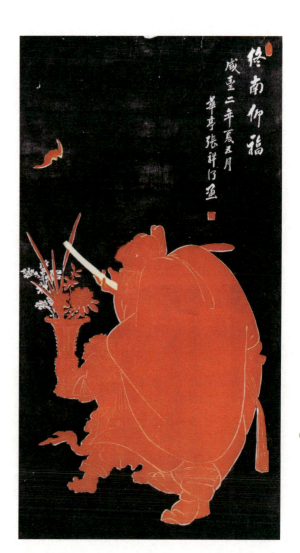

清拓片 终南仰福图

27

农历
周

28

农历
周

叁贰柒

[艺术评鉴]

终南即钟馗,中国民间中能打鬼驱邪的神,此作为拓本,以红色印人物全形,平添喜气。钟馗手捧青铜觚,内有双色花卉,预示为百姓送平安,上部有一蝙蝠形象,为「福」的化身。此类作品已成为常见图示,出现在画家笔下。

芙蓉

冬贰捌

怜君庭下木芙蓉，袅袅纤枝淡淡红。

清 吴濚 岁朝清供图

叁贰玖

[艺术评鉴]

吴徵,字待秋,「海上四大家」之一,与吴湖帆、吴子深、冯超然合称「三吴一冯」。花卉先师吴昌硕,后窥扬州八怪之一李鱓。线条极具金石意味,雄健烂漫,画面整体大气简洁。上部枝繁叶茂,交错叠影,下部水仙舒朗清秀,花叶分明。花瓶鼓腹淡雅,在一片热闹中独留透亮。

29 农历 周

30 农历 周

芙蓉

叁叁零

芙蓉脂肉绿云鬟，罨画楼台青黛山。

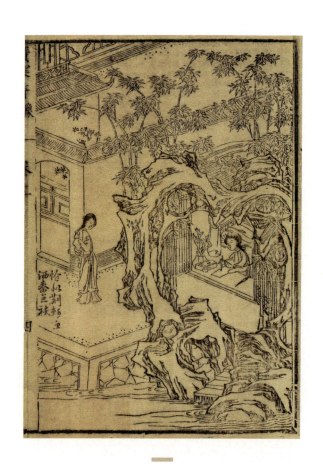

清版画广寒香插图
北京图书馆藏

叁叁壹

31

农历___
周___

[艺术评鉴]

《广寒香》是清代传奇剧本，《熙朝乐府》之一种。写临安文士米遥中状元、游天宫、与殷天眷成婚的故事。插图风格比较活泼，率真富有天趣。版画插图通常需要在一个画面内传达多个场景与故事内容，此图用建筑线条规划人物与事件的发展，前景的假山石既具奇形还充当了「故事」开篇的镜头。

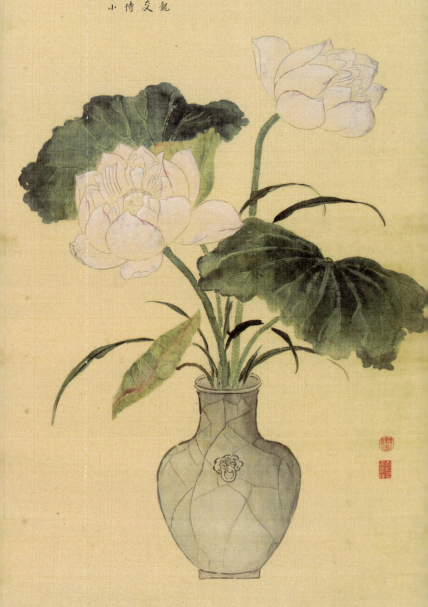

拾壹月

山茶

叁叁肆

似有浓妆出绛纱,行光一道映朝霞。

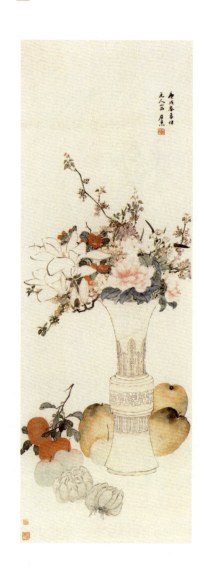

清 居巢 仿元人花卉小品图
广东省博物馆藏

叁伍

01
农历
周

02
农历
周

[艺术评鉴]

居巢,晚清画家。原名易,字士杰,号梅生,广州人。善山水、花卉、草虫,师承恽寿平。由花与器物占主体的清供图发展至元代已完全独立,花卉、水果与器物不需依附其他画面而存在。此画确有元人的水墨清淡和以素为贵、为雅的艺术风格,糅合居氏的绘画特点,既艳丽多彩,又清淡素雅。仿青铜器瓶器仅勾线不着色,在众多色彩中,调和以塑造雅致。

[花艺评鉴]

画中所绘为极具代表性的「谐音插花」,画中花觚端庄、典雅,为文人极为推崇的上等插花容器。觚内插玉兰、海棠、牡丹,取「玉堂富贵」之意;下置百合、柿子及水果,取「百事如意」之意。谐音插花出现于北宋,至宋末已成中国插花尤其是世俗插花的重要形式。待到明清更成为插花的主流方式。

山茶

叁叁陆

风裁日染开仙圃,百花色死猩血谬。

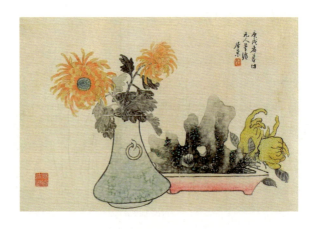

清 居巢 岁朝清供图
私人藏品

拾壹月

03
农历ㅤㅤ
周ㅤㅤ

04
农历ㅤㅤ
周ㅤㅤ

[艺术评鉴]

居巢能诗词,善书法,画得恽格韵致,但自有面貌,轻描淡写,澹逸清华。平时不轻易下笔,一花一草,都经过刻意经营。此图亦延续元人意境,在岁朝求祥纳吉的同时,托物言志,寄托个人精神情感,追求菊之高洁,菖蒲之典雅。

山茶

叁叁捌

人老簪花却自然,花红就不厌华颠。

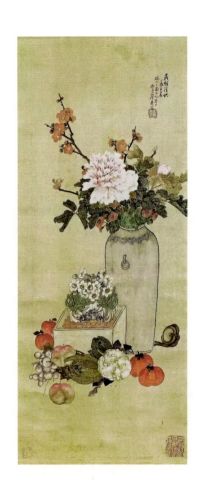

清 居廉 岁朝清供图
广州艺术博物院藏

叁叁玖

05 农历___ 周___

06 农历___ 周___

[艺术评鉴]

居廉,居巢之弟,早得兄指授,亦擅画草虫花卉,平日对于蔬果花卉观察细致,作画时一丝不苟。擅用粉,以没骨「撞粉」「撞水」法求得表现的特殊效果,这也是「居派」绘画的特色。「撞粉」「撞水」,即在色彩未干之际,注入适量的粉和水,等其干后,便得一种特别的趣味。二居用此法,恰到好处,表现生动。神韵自然,生意盎然。

[花艺评鉴]

牡丹、红梅配小菊的瓶花为画面主体,为了体现牡丹之雍容,梅花亦短插而不取长,促使插花呈现花团锦簇之象,令瓶花有唐宋之风。瓶下为经过雕刻的紧凑繁茂的水仙花,周围的柿子、佛手、相橼、如意及桂圆也是堆叠紧凑,整个画面厚重华丽,一幅大户人家新年之气象。不论画面布局、材料选择均有岭南风格。

山茶

叁肆零

眼明绝艳照凋年,傲雪凌霜分外妍。

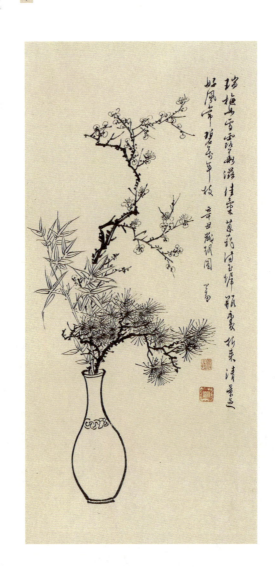

清 爱新觉罗·溥儒 岁朝图

叁肆壹

[艺术评鉴]

爱新觉罗·溥儒,字心畬,著名书画家、收藏家。清恭亲王奕訢之孙。曾留学德国,笃嗜诗文、书画,皆有成就。与张大千有「南张北溥」之誉,又与吴湖帆并称「南吴北溥」。此图花枝远长于小巧的收口瓶,使得画面有头重脚轻似乎要坠倒的动势。落墨洁净,应该与其长期学习传统山水画法不无关系。植物不论是大枝还是细叶都十分舒展,松针不似鹰爪,梅枝少有树斑,都为画面的空灵超逸奠定了基础。

[花艺评鉴]

此画以焦墨绘制,不施色彩,凸显岁寒三友的文人气质。梅花高企,虬劲曲折;竹子微斜,似迎风而立;松枝低俯,稳重而不失生机。以三种花材各插一枝来创作三才式,本易造成造型疏离,画家却以花枝相互呼应的姿态弥补了三种花材之间的疏离感,实乃岁寒三友题材插花之典范。

拾壹月

07 农历___ 周___

08 农历___ 周___

山茶

叁肆贰

玉脸含羞匀晚艳,翠裾高曳掩秋妍。

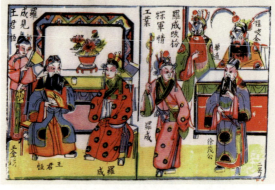

清年画罗城卖绒线

叁肆叁

09 农历＿＿ 周＿＿

10 农历＿＿ 周＿＿

[艺术评鉴]

河北武强年画,原作应是灯绘,即贴在灯外圈的装饰,共八张,此图为后四张,等大的场景贴在灯的外部。图绘罗平卖绒线的历史故事,大意是:瓦岗军西进孟州夺粮仓,小罗成乔装改扮作内应,经过一翻巧妙周旋,真中有假,假中有真,串演了一场场又惊又险、有情有义的剧目。图中人物均着戏装,是「戏出年画」的体现。其中左下一张绘有瓶花装饰。

山茶

叁肆肆

此花别是山茶种,鹤顶丹红眩碧柯。

清年画春牛图

冬肆伍

11
农历____
周____

12
农历____
周____

[艺术评鉴]

《春牛图》是中国古时一种用来预知当年天气、降雨量、干支、五行、农作收成等资料的图鉴。此图上部画了一头牛及一个牵牛的「芒神」。「芒神」一只脚穿鞋一只未穿，预示着来年风调雨顺，庄家有大好收成。下部画「三人吃九饼」，以通俗的语言表现粮食丰收的美好期愿。

山茶

叁肆陆

花容缜栗露冰肤，消得脂韦酪和奴。

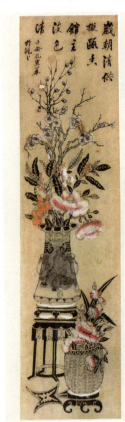
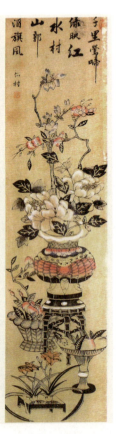

清 年画 博古墨屏

叁肆柒

[艺术评鉴]

山东高密扑灰年画多采用全开纸作画,少做背景,以花卉古物撑满全纸,形成类似透视的效果,及其醒目。因特殊的扑灰技艺,画面呈现出如水墨画般的质感,四季花卉预示着四季平安繁盛,线条奔放具有极强的动感。

13 农历____ 周____

14 农历____ 周____

山茶

叁肆捌

茶醾开尽见山茶,血色娇春带雨斜。

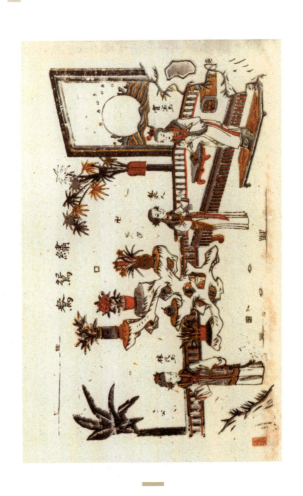

清 年画 绣鸳鸯

「艺术评鉴」

画中描绘《红楼梦》故事一则,原场景应是宝钗替袭人刺绣,坐于宝玉床榻旁,正逢黛玉进门见到此幕略有不适,但此图仅绘三人,应是民间手艺人自有改动。场景布置舒畅,人物比例协调,刀工劲利,设色素浅,较为独特的是在此图中多出现民间少用的过渡合成色:灰色,可见民间技艺仍在原有的理论基础上不断创新改变。

山茶

叁伍零

山茶孕奇质，绿叶凝深浓。

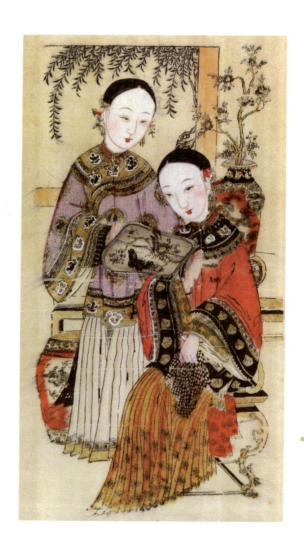

清年画双美图

叁伍壹

17 农历___ 周___

18 农历___ 周___

[艺术评鉴]

民间绘画中画诀是画工作画的理论依据,画工根据其文字要求,把约定俗成的美的形式展现出来。它对各色人物的样式提出了具体的标准,这一点在美人图上表现得尤为明显。此杨柳青年画中两美人完全符合「鼻如胆,瓜子脸,樱桃小口蚂蚱眼」的画诀审美,刻画繁复,敷色雅致。

山茶

叁伍贰

晓霜花口噤,午雨柳绵收。

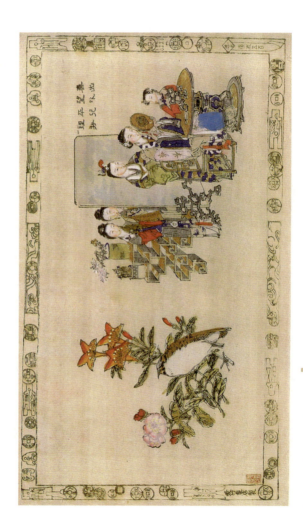

清年画 喜出望外平儿理妆

叁伍叁

[艺术评鉴]

此杨柳青年画描绘了《红楼梦》第四十四回「变生不测凤姐泼醋,喜出望外平儿理妆」。讲王熙凤过生日,贾琏拉了鲍二家的私通,被王熙凤发现,泼醋。城门失火,殃及池鱼,凤姐打了平儿。平儿作为丫鬟受屈得到了贾母等人的关怀,所以平儿喜出望外来理妆,身后还有宝玉站着。此图的重点剧情在画面左侧,但为饱满全图,因此画工特意在右侧画上了艳丽的花鸟以此平衡。

19
农历
周

20
农历
周

山茶

叁伍肆

浅为玉茗深都胜,大日山茶小树红。

清年画 春夏秋冬 牛郎织女

叁伍伍

21

农历
周

22

农历
周

[艺术评鉴]

此潍县年画横幅绘制春夏秋冬四景与牛郎织女的故事,应是一组成对张贴。潍县年画以反映农村生活为主要内容,采用木版水印套色印制,以红绿黄紫等色为主,单纯、鲜艳,效果强烈,既有北方年画的质朴明快,又具南方年画的柔丽雅致。此组两侧瓶花在印制上采用了剪纸的技法,是手工艺人在构图上的尝试与创新。

山茶

叄伍陆

山花山开春未归，春归正值花盛时。

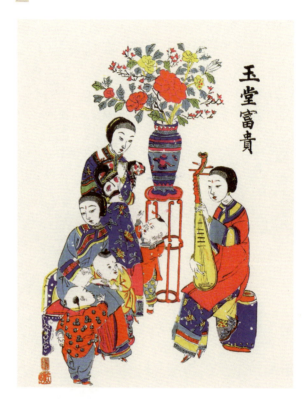

清年画 玉堂富贵

拾壹月

叁伍柒

23
农历＿＿
周＿＿

24
农历＿＿
周＿＿

[艺术评鉴]

此幅系苏州桃花坞年画的典型作品，构图对称、丰满，色彩绚丽，多采用大红、深蓝撞色凸显生动。图中妇人孩童围聚于高脚桌旁，桌上牡丹开得正盛，有一妇人怀抱哈趴狗，另有一人抱琴奏乐，其乐融融。

山茶

叁伍捌

冷艳争春喜烂然，山茶按谱甲于滇。

清窗花瓶花

叁伍玖

25
农历___
周___

26
农历___
周___

[艺术评鉴]

山东福山这类形制的的窗花通常贴在垂柳型长棂窗格中，叫做「长棂窗花」或「棂花」，以瓶花为题材的又名「瓶景」，在窗的左右各贴两条。此套瓶景结构对称，剪工精细，线条匀称流畅。瓶上各有一蟾蜍或金鱼，并非瓶身花纹而是瓶内景象，民间艺术对于吉庆的表达质朴而直接。

山茶

叁陆零

凌寒强比松筠秀，吐艳空惊岁月非。

近 齐白石 岁朝图

拾壹月

叁陆壹

27 农历___ 周___

28 农历___ 周___

[艺术评鉴]

岁朝清供图相比清供图的描绘对象有了更具象的的选择,所画物品皆是节日气氛的传递者。擅长用平凡的题材创造出艺术奇迹的齐白石更是在描绘花卉植物之外,增加了红灯笼、鞭炮、红烛与鱼,除了视觉上的体验还有味觉、听觉相伴,使之沉浸在新春喜庆祥瑞的氛围之中。

山茶

冬陸貳

雪裏开花到春晚，世间耐久孰如君？

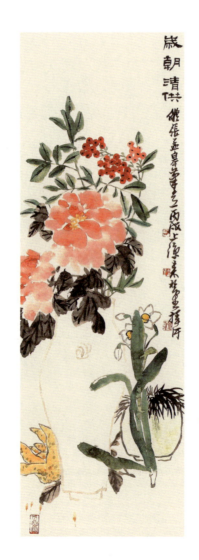

近来楚生 岁朝清供图

叁陆叁

29 农历____ 周____

30 农历____ 周____

[艺术评鉴]

来楚生,师从吴昌硕,是诗、书、画、印四绝的著名艺术家。相比其他以金石书法为基底创作的画家,来楚生的画面更为内敛、深邃,线条富有韧性,墨色晕染自然,而变化无穷。此图少勾勒,染色克制有度,拙中藏巧。画面清新朴茂、格调隽逸,蕴含着春日特有的清新。

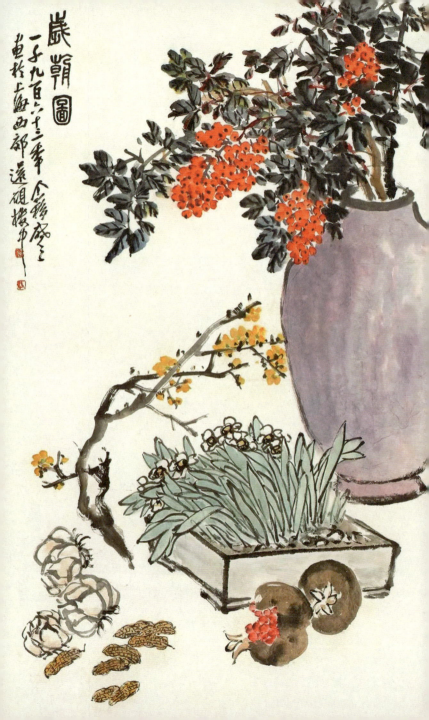

拾貳月

叁陆陆

借水开花自一奇，水沉为骨玉为肌。

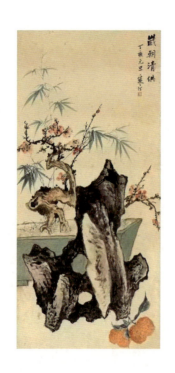

近江寒汀岁朝清供图

叁陆柒

01
农历____
周____

02
农历____
周____

[艺术评鉴]

江寒汀,海上著名花鸟画家,尤以描绘各类禽鸟著称于世,临摹虚谷之画能以假乱真。此作亦有虚谷的风范,山石、梅树先以湿笔淡墨写出,再以干笔勾点皴擦,墨色层层递进。用色高古素雅,梅瓣似珠玉,竹叶青翠亮洁,虚实相生,生意盎然。

水仙

叁陆捌

凌波仙子生尘袜,水上轻盈步微月。

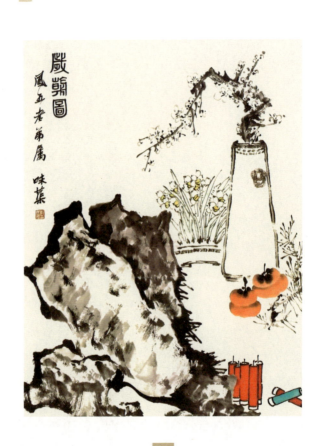

近 郭味蕖 岁朝图

叁陆玖

03

农历 ___
周 ___

04

农历 ___
周 ___

[艺术评鉴]

以山石做近景，稳重古朴，与其后轻巧淡然的植物相映照，构图新颖。工写兼备的线条极具张力，古青铜器器型瓶简洁大气，瓶中梅枝干练古曲，柔中藏力。立意清新，朝气蓬勃，笔简而韵浓。郭味蕖是位学者型的画家，在艺术上大胆实践，勇于创新。

水仙

叁柒零

翩翩凌波仙,静挹君子德。

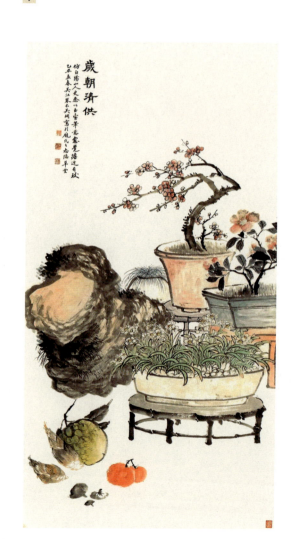

近 吴琴木 岁朝清供图

05

农历＿＿
周＿＿

06

农历＿＿
周＿＿

[艺术评鉴]

此作仿写意花鸟名家徐渭，另添玉壶山人改琦笔意，写意潇洒间见精工，能摹出前人的精髓与古意，表现出了画家对古代文人画艺术的深刻理解与把握。画面结构紧凑，笔墨精纯而多变，不依靠绘画对象的复杂来填充。

水仙

叁柒贰

水花垂绿蒂,袅袅绿云轻。

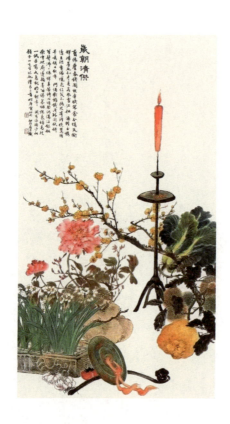

近 陆抑非 岁朝清供图

07
农历
周

08
农历
周

[艺术评鉴]

陆抑非,与江寒汀并称海上四名家,花鸟画以用色为一绝,艳而不俗,工而不滞。此作以一烛台撑立画面,其余花卉蔬果簇拥围绕,疏密有间。铜镜与如意工写结合,锦上添花,在「师古人,师造化」的基础上绘写出独特的个性与内涵。

水仙

叁柒肆

绿罗湘带无心叠，玉坠头花一半垂。

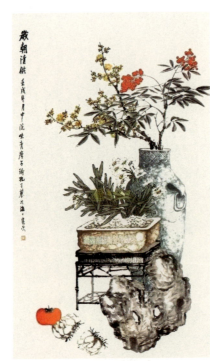

近孔小瑜岁朝清供图

叁柒伍

09 农历＿＿ 周＿＿

10 农历＿＿ 周＿＿

[艺术评鉴]

画家擅长花卉博古，追求形象逼真，笔意松动逸格。兰花、青铜器、玉石器皿皆为其父孔子瑜最擅长之物，孔小瑜继承其风貌，孔家亦因此开创了花卉博古之风。此画画风严正，笔意老辣精到，动静相生。笔下物品皆有来历，为文人雅士所赏识。

水仙

冬柒陸

岁华摇落物萧然,一种清芬绝可怜。

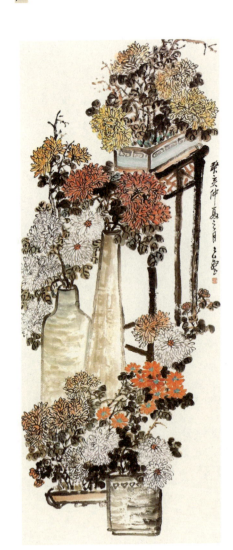

近 赵云壑 岁朝图

叁柒柒

[艺术评鉴]

赵云壑,善绘花卉,山水,兼擅篆刻,亦能草书。书、画、篆刻皆得吴昌硕之神韵而不徒袭其貌。此作以千姿百态的菊花与古瓶展现岁初之繁华,力劲却不露锋芒,正如吴昌硕所言:「子云作画,信笔疾书,如素师作草,如公孙大娘舞剑器,一本性情,不加修饰」。

11
农历____
周____

12
农历____
周____

水仙

叁柒捌

偶趁月明波上戏，一身冰雪舞春风。

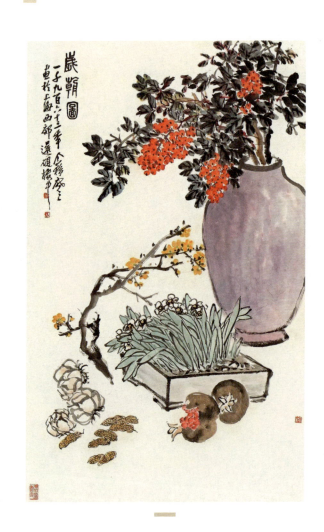

近王个簃
岁朝图

13
农历___
周___

14
农历___
周___

[艺术评鉴]

王个簃,吴昌硕的入室弟子,以篆籀之笔入画,用笔浑厚刚健,笔势静蕴含蓄。此图不似其他善篆刻书法名家之作,用笔收力,将外放的气势转以内部的融合。南天竹、蜡梅、水仙、花生、石榴各有其位置与数量,搭配严谨,色彩奇丽,气韵流动。

水仙

叁捌零

天仙不行地，且借水为名。

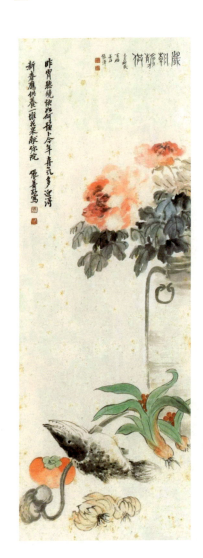

近 张善孖 岁朝图

叁捌壹

15
农历___
周___

16
农历___
周___

[艺术评鉴]

张善孖，张大千的二哥，以画虎闻名。此作构图颇为有趣，仅取瓶花片影，但盛放的牡丹却毫无保留地呈现，与画面前半部分按照线性摆放的祥瑞之物形成互补对比。笔法圆转淳和，绵里藏针，设色浓郁而无躁气，使整幅画作通体生辉。

水仙

冬捌贰

待倩春风作媒却，西湖嫁与水仙王。

近 张大壮 岁朝清供

叁捌叁

[艺术评鉴]

此幅取材与张善孖之画并无太大差异,但却呈现出完全不同的风貌,构图如山峦般延绵叠嶂,鱼之鲜活,蔬果之新鲜跃然纸上。花瓶上特意绘制八大山人之山水,似欲创造古今之对话,融合妍丽清润、纵放洒逸、生涩清劲于一体,别具韵致。

17
农历
周

18
农历
周

水仙

叁捌肆

薤叶葱根两不差，重蕤风味独清嘉。

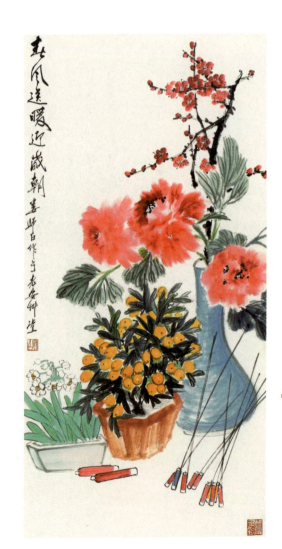

近娄师白 春风送暖迎岁朝

叁捌伍

[艺术评鉴]

娄师白,延续齐白石的绘画风格,为质朴之物附上灵动的个性,使水墨造化走入寻常生活。从此作的题字与爆竹上的贴线能深刻地体会到画家用笔之功力,如铁钩豪洒细劲。牡丹花开富贵,金桔金玉满堂,梅花蕴五福,爆竹迎新春。

19 农历 周

20 农历 周

水仙

叁捌陆

料峭晚风人不会,留花且住伴诗仙。

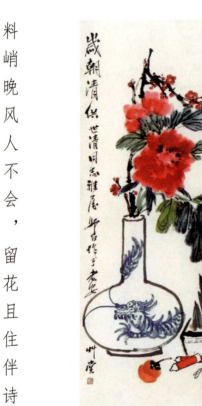

近 娄师白 岁朝图

21

农历
周

22

农历
周

[艺术评鉴]

长颈球瓶中与瓶等高的梅与牡丹争相开放，素瓶上画一略带童趣的龙，瞪目张口甚是可爱，综合了全画的气质。娄师白用色为一绝，色彩鲜而不艳、雅而不俗给人以丰富多彩、生机勃勃之感。岁朝图多为赠人之作，因此喻意与新意均不可缺。

水仙

叁捌捌

乘风香气凌波影,挑弄眠冰立雪人。

近王雪涛
岁朝图

【艺术评鉴】

以粗笔侧锋一笔制兰花之容器,似石质,为花草容器中较为少见又意韵相生的一种;青铜爵内插花自宋已有之,但在此处,画家刻意调亮了青铜的色泽,以与浓艳的牡丹相适。梅枝在爵杯口处顺势而生,巧妙自然。图上之物皆有对比、递进之联系,笔墨情趣浓厚。

水仙

叁玖零

柔黄软白交相混,色一归于正与中。

近 王雪涛 岁朝图

叁玖壹

[艺术评鉴]

王雪涛在小写意花鸟绘画上颇有建树,集成了宋元之传统,师造化而抒情,笔力虽遒劲但通过色彩与造型的调节仍使得画面富有诗意。此图中色墨结合,以色助墨、以墨显色,并将西洋画法中讲求的色彩规律恰当地融于传统技法,足见画家在笔墨世界中的悠然自得。

25 农历 周

26 农历 周

水仙

叁玖贰

白玉断笋金晕顶,幻成痴绝女儿花。

近 王雪涛 岁朝图

叁玖叁

27 农历__ 周__

28 农历__ 周__

[艺术评鉴]

此作甚有虚谷风范,位置经营虚实、平奇把握得当,使得并无特殊之处的瓶器、茶杯与花卉孕育出深远意味,更寄托了个人沉静的内心与追求雅意的理想,借以此图观者能感受到清供题材除却本身的功用,能传递的人与自然的感知与相通。

水仙

叁玖肆

素颊黄心破晓寒,叶如谖草臭如兰。

当孙其峰 岁朝图

叁玖伍

[艺术评鉴]

承载着远古文明的器型在二十世纪受到了大批艺术家的喜爱，它能使画面同时具有艺术记忆与复古韵味。陶罐上的线条与蜡梅的枝干巧妙呼应，一曲一直的碰撞丰富了画面的节奏，平添生气；梅枝利落老练是艺术家在绘画中活用传统，参酌造化，融汇百家的体现。

29 农历___ 周___

30 农历___ 周___

水仙

叁玖陆

素衣兮俨黄里,玉襦兮蒙翠被。

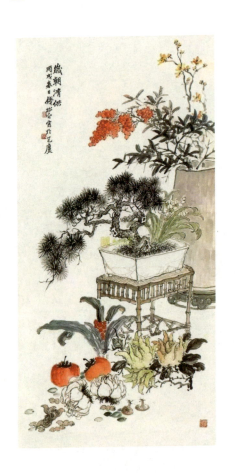

当钱松嵒 岁朝清供

31

农历
周

[艺术评鉴]

钱松喦善于在作品中注入家国情怀,画面中总是饱含热情与激情。此作虽绘清供之物,但在画面正中部的松树造型,仍流露出优雅之外的凛然正气。他创作不拘泥于形式而讲求「骨法用笔」,喜用雄浑古拙之「颤笔」,浑厚沉着的线条与绚丽明艳的色彩令人过目难忘。

中国插花艺术发展概述

我国传统插花艺术历史悠久、技艺精湛、风格独特,在世界上曾独树一帜,而且插花相关著作问世也最早最多,其艺术理论曾对插花艺术都产生过积极的影响,至今明朝的《瓶花谱》和《瓶史》专著仍为国外插花花艺界所推崇。

插花艺术是中国古老的传统艺术形式之一,远在新石器时代(公元前10000—前4000年),我们的先民已经把许多花卉纹样,绘制在各种陶制用品上。在周初至春秋时期(公元前11~前7世纪),我国最早的诗歌总集《诗经》中有:"维士与女,伊其相谑,赠之以勺药(即芍药)"的记载,说的是青年男女在野外游玩,为表达相互爱慕之情,临别时摘下芍药花相赠。这摘下的花枝古称折枝花,相当于现在的切花。屈原(约公元前340~前278年)的《离骚》有"纫秋兰以为佩"的记述,说明当时有采摘香花佩戴的时尚。自古花卉就以它优美的姿态、鲜丽的色彩、芳香的气味深深的打动了人们的心,特别是折枝花和香花佩戴的意义重大,从广义上讲,这是插花艺术中花束和人体佩戴花的初级形式。由此演绎出数千年来的文化艺术史,包括插花艺术史。

汉代

汉代(公元前206-220年)以壁画、石刻、画像砖等艺术形式著称于世,在河北望都东汉墓道壁画

中，绘有一陶制圆盆，盆内均匀滴立着一排六只小红花，甚似折枝花插在陶盆中，圆盆置于方形的几架之上，形成花材、容器、几架三位一体的形象，当为中国插花艺术产生的初期形式。

在新疆民丰县尼雅遗址东汉墓中，发现的服装刺绣花边上，有似郁金香插在容器中的图案。由此可见，当时中国的插花艺术在民间已经达到一定的艺术水准。

随着文化艺术的交流发展，佛教从印度传入我国（公元前2年或公元67年）。随着佛教的传入，佛前供花（佛前供养三宝即香花、灯明、饮食）也传进来了，后来佛教发展起来，我国民间的插花形式也很自然地与佛事活动相结合。因此，源于民间的我国插花艺术形式在相当长的历史时期内，多带有浓厚的宗教色彩。许多传世的古画、古诗词、古书法中都有佛事供花的画面或记述。

三国南北朝

三国至南北朝时期（220—589年），期间战事动荡，时局不稳，人们寻求精神上的寄托与安慰，这三百多年间，各地广建佛教寺院，佛事活动日渐兴旺。当时的佛前供花以荷花和柳枝为主要花材，表达的是对佛的崇拜和虔诚，不讲求插花的艺术造型。

隋唐时代

隋唐时代（581—907年）是中国插花艺术发展史上的兴盛时期，政局稳定，国泰民安，经济繁荣，文化艺术取得灿烂辉煌的成就，插花艺术也进入了一个黄金时期，爱花之风盛极一时。每年农历二月十五定为"花朝"，即百花的生日，常举行大规模的盛会。唐代，牡丹处于国花的地位，每当牡丹花期，"花开花落二十日，一城之人皆

若狂。"人们竞相赏花、买花,成为时尚。这期间插花有了很大的发展,从佛前供花扩展到了宫廷和民间。佛前供花有瓶供和盘供两种形式,以荷花和牡丹为主,供图简洁,色彩素雅,注重庄重和对称的错落造型。宫廷和民间插花多以牡丹为主,花材搭配,较为考究,常以花材品格高下以定取舍。宫廷中举行牡丹插花盛会,有严格的程序和豪华的排场。罗虬的《花九锡》中说:"重顶幄(障风)、金错刀(剪裁)、甘泉(浸)、玉缸(贮)、雕文台座(安置)、画图、翻曲、美醑(欣赏)、新诗(咏)。"将牡丹宫廷插花的九个程序,名曰"九锡",视为至高无上、不容擅动的庄严仪式。新疆吐鲁番阿斯塔那出土的文物中发现一束人造绢花,以萱草、石竹等组合而成,仿真程度很高,制作精细,花色鲜艳。《六尊者像》中圆花几上放一下缸花,以盛开的牡丹为主体,配以枝叶,端庄富丽。吴道玄《送子天王图》中有是女手捧瓶荷的画面。

由上可见,隋唐时代我国对插花艺术已有相当深入的研究,并有很高的欣赏水平;注重插花的花材搭配,陈设环境,讲究严格的插花程序和排场,追求整体的艺术效果,表明中国插花艺术逐渐进入成熟阶段。此时,随着文化艺术和宗教的交流,中国插花艺术传到日本,对日本花道的形成和发展起着极其重要的作用。

五代十国(907—960年),佛教由盛转衰,政局动荡,文人雅士多避世隐居,吟诗泼墨,抒发内心的苦闷和无奈,插花也成为他们表露或发泄思想感情的工具。佛前供花仍承袭隋唐以瓶花和盘花为主的形式。五代期间,插花艺术发展迅速,应用的花材种类更加丰富,花器的种类增多,制造精美,插花造型优美多样。有瓶花、盘花、缸花、吊花、壁挂、篮花等,形式丰富多彩,技艺和风格都有突破。

宋代

宋代（960—1279年）是插花艺术发展的极盛时期，经过五代的战乱，到宋代又归于统一。由于政局稳定，经济繁荣，文化艺术发展迅速，插花艺术也取得了辉煌的成就。插花之风盛行，形式多样，技艺精湛，意境深邃，赏花境界很高。宋代崇尚理学，这是一种儒家的哲学思想，认定"理"是先天地而存在的，要去"人欲"，存"天理"，提出"太极""阴阳""天人合一"等哲学思想。代表人物是周敦颐、程颢、程颐等。到南宋，朱熹集理学之大成，建立了完整的客观唯心主义的理学体系。这时插花艺术也深受其影响，不只追求怡情娱乐，更加注重构思的理性意念，内涵重于形式，多以表现作者的理性意趣或人生哲理、品德情操等为插花主题。花材也多选有深刻寓意的松、柏、竹、兰、桂、山茶、水仙等上品花木。不像唐代那样讲究富丽堂皇，构图突出清、疏的风格，追求线条美，从而形成以花品、花德，寓意人伦教化的插花形式，对后世有较大的影响。

陆游在《岁暮书怀》中写道："床头酒瓮寒难热，瓶里梅花夜更香。"杨万里也作有《瓶中梅花》。可见当时文人对插花的深切感情。插花已经成为人们生活中必不可少的内容。甚至郊游时也立案焚香，置瓶插花，以供清赏。所以宋代在"文人四艺"琴、棋、书、画之外，又形成"生活四艺"即插花、挂画、点茶、燃香，作为有教养的人的四项基本生活素养。在一些名花的花期，常举办大型的插花会。苏轼的《东坡志林》记有："扬州芍药为天下冠，蔡繁卿为守，始作万花会，用花十余万只。"在宫廷或富豪人家，每逢佳节或名花花期多有应景花的插作，花器甚至采用古董及名窑瓷器；花材仍多取用牡丹、梅花、

兰花、菊花、桂花等，种类繁多，各具特色。宋徽宗赵佶深谙花艺，曾作《听琴图》，画中一人坐在苍松之下，面对锦石上的岩桂插花抚琴，一派高雅和谐的气氛，达到物我两忘的赏花境界。

宋代佛前供花仍占有重要的地位，如南宋的柳枝观音像中有一大型盘花，以大朵盛开的牡丹为主体，衬以萱草和火红的山茶花，搭配合宜，丰满艳丽。

宋代篮花注重保持花材本身的自然美，富有蓬勃的生命力和韵律感。如南宋李嵩的《花篮图》，花篮造型精致美观，有优美的花纹；牡丹、萱草、蜀葵、石榴等半开或盛开，色彩鲜丽，错落有致，姿态飘逸，生机勃勃，为古典篮花的佳作。

宋代对花材的品格、保养技术和技术处理等进行了深入的研究和探讨。当时关于瓶花保养技术和品评著作辈出，如范成大的《范村梅谱》、周密的《癸辛杂识》、苏轼的《格物粗谈》、林洪的《山家清供》、欧阳修的《洛阳牡丹记》等分别涉及到梅花、荷花、牡丹、芍药、栀子花、蜀葵、芙蓉、海棠等，有些技术和品评在今天还有其应用价值。此外，曾端伯的《花十友》、黄山谷的《花十客》各有独到的见解，对插花构思立意，选择花材，表现主题等都有极大的指导意义。花器也有很大发展，在五代占景盘的基础上，出现了三十一孔瓷花盆、十九孔花插、六孔花瓶等。说明当时插花构思对花材插置的位置已经十分考究。花器以古铜器和上好的瓷器为佳，下配以几架，附座或承盘则更显高雅。

综上所述，插花艺术发展到宋代，从花材选择、色彩、构图造型、内涵意境，以及插花理论与技艺都达到了较高的水平，逐渐进入插花

艺术的成熟阶段。

元代

元代（1206—1368年）由于朝代更迭，文化艺术不振，插花艺术也发展缓慢，仅在宫廷和少数文人中流行，一般平民少有赏花、插花的闲情逸致。宫廷插花继承宋代注重理念的形式，以瓶花为主。当时文人受绘画等姐妹艺术的启迪，加之消极避世思想的推动，插花风格逐渐摆脱宋代理学的影响，不注重人伦教化的内涵和形式，而追求借花传情，表达作者个人的思想感情。常利用花材的寓意和谐音来表达作品的主题，没有固定的造型模式，无拘无束，随意挥洒，或以花明志，或借花浇愁。元代钱选绘吊篮式插花，吊篮上放两个瓷罐，分装银桂和金桂花，上置一枝桂花枝，枝三折似如意状。造型简洁、轻盈欢快。

明代

明代（1368—1644年）是中国插花艺术复兴、昌盛和成熟的阶段。在技艺上，理论上都形成了完备系统的体系。作品多基于对自然美的追求和作者思想情趣的展现，内容重于形式，有浓厚的理性意念，与宋代极为相似。作品讲究清、疏、淡、远，不注重排场形式和富丽堂皇。人们以花为友，以花喻人，将之人格化。提出松、竹、梅为"岁寒三友"；莲、菊、兰为"风月三昆"；梅、兰、竹、菊为"四君子"，梅、蜡梅、水仙、山茶为"雪中四友"等。这种寓意仍为今天赏花者所接受。在审美情趣上独具特色，提倡"茗赏"，即品茶赏花，格调高雅。

明代插花可分为三个时期。明初，受宋代的影响，以中立式厅堂插花为主，庄严富丽，造型丰满，构图严谨，寓意深邃，对日本花

道立花的形成具有极大的影响。此期间书斋插花，瓶器较矮小，折枝瘦巧，不使繁杂。中立式厅堂插花如明初花鸟画大师边文进所绘岁朝清供大型厅堂十全瓶花，突出花性，注重寓意，十种花材，十全十美，又各有含义。再如明初孙克弘绘制的厅堂瓶花，作品高大，富丽堂皇，刚柔虚实，极富变化。

明代中期，文化艺术得到较好的恢复发展，插花追求简洁清新，色调淡雅，疏枝散点，朴实生动，不喜豪华富丽，常用灵芝、如意、珊瑚等装点插花，取其吉祥如意等寓意。花器多用铜或瓷瓶，花材选用注重花性。构图上汲取书法和绘画上抑扬顿挫，曲折多变的运笔手法，造型讲究线条美。色彩明快、赏花注重静赏，仔细品味、心领神会，故称插花为"醒者的艺术"。陶成，自号云湖仙人。绘制的岁朝图，作品以梅、竹、山茶、水仙、灵芝为花材，以酒桶、酒器为陪衬花器（明代流行花器又铜壶、爵、炭火炉、酒桶等），增添了严冬赏花的情趣。不重色彩，而以枝干造型为主。格高韵胜是选择花材的依据，属文人插花类型。

明代晚期，插花艺术达到空前的成熟阶段，追求参差不伦，意态天然。讲求俯仰高下，疏密斜正，各具意态，得画家写生折枝之妙，方有天趣。构图严谨，注意花材与瓶器的恰当比例关系。如明末画家陈洪绶所绘的厅堂插花，一反明初中立式厅堂插花造型，花材矮短而瓶器高耸。花材有梅、山茶、玉兰、水仙、兰花等。以大红的山茶置于作品焦点偏左处，其他素雅的花材穿插其间，线条舒展极见功力，轻灵自然，颇具情趣，强烈的色彩对比是本作品的一大特色。

明代晚期插花理论日臻成熟，有许多有关插花艺术的专著问世。

其中以袁宏道的《瓶史》影响最大,书中谈到了构图、采花、保养、品第、花器、配置、环境、修养、欣赏、花性等诸多方面,在理论和技艺上进行了系统的全面的论述。将实践上升为理论,文笔简练,论点精到,是我国插花史上评价最高的一部插花专著。后来传到日本,倍受日本花道界的推崇,奉为经典,据之形成一个花道流派——宏道流。其他著作还有张谦德的《瓶花谱》、高濂的《遵生八笺·燕闲清赏》、文震亨的《长物志·清斋位置》、何仙郎的《花案》、花隆的《山斋清供笺》《盆玩笺》、屠本畯的《瓶史月表》等,对花材的选择,处理技术,保养方法,插花风格,花性认识,构图技巧、色彩和体量的协调、品赏情趣等均有深入的论述,各有独到的见解,在理论的深度和广度上都达到了极高的水平。

清代

清代(1644—1911年)接受儒家学说,推行工程理学。政局稳定,经济繁荣,文化艺术逐渐兴旺发展起来,花市繁盛,不减前朝。插花风格崇尚自然美,以花草为笔,描绘自然美景,将优美的大自然引入室内。清代流行写景式插花和谐音式插花。写景式插花起源于唐代,到清代受盆景艺术的影响,利用花材表现自然景色,采用写实的手法,将自然风光浓缩于盆中。以描写自然,赞美自然为目的,"能备风晴雨露,精妙入神"的境界,方为妙品。容器多用盘器。如邹一桂绘制的写景式盘花,花材有竹、棕榈,配以太湖石,高低错落,疏朗有致,颇具自然之趣。谐音式插花是以花卉和果实名称的谐音为主题,作为取材和造型的基础。如马骀所作作品,以铜钱、拂尘、万年青、李子为花材,取其谐音为主题"前程万里"。另用柏枝、万年青、荷花、

百合组合一起，寓意"百年好合"等。虽有牵强附会之嫌，但也是表现美好心愿的一种方式。人们对花的欣赏特别注重花性、花情的品赏，如张潮在《幽梦影》中提出"赏梅令人高，赏兰令人幽，蕉、竹令人韵，莲令人淡，牡丹令人豪，松令人逸，柳令人感，桐令人情"等等。便是透过花性、花情所产生出来的优美意境。对花的欣赏开始从人格化进一步走向神化，成为思想感情的寄托。选出十二种名花，每种名花对应一位历代名人，作为花神。这种做法虽有迷信色彩，但时令名花名人相关联，亦有趣味，发人联想，增进知识。清代插花特别重视季节的描绘，不同的季节要使用不同的应季花材。如丁亮先所绘《四季花篮》，花篮形制精巧美观，四季代表性花材不同，形成不同的季相特征。

清代文人沈复不仅在文学艺术上有一定的造诣，在插花理论和技艺上也有独到的见解。他在《浮生六记·闲情记趣》中提出"插花朵数宜单，不宜双，每瓶取一种，不取二色"；"起把宜紧""瓶口宜清"，花材要进行艺术加工，更独创了插花固定器等等。对当时和后世插花的发展起了促进作用，尤其"起把宜紧""瓶口宜清"的主张，至今仍为插花界所称道，奉为东方自然式插花的插作准则之一。张歗提出插花"胆瓶其式之高低，大小须与花相称；而色之浅深，浓淡又须与花相反"的论点，颇有见地。陈淏子在《花镜·养花插瓶法》中对插花水养方法、花枝处理技术、陈设和花器选择亦有论述。这些著作对中国插花理论和技术的完善和成熟均做出重要贡献。到清末随国势之衰弱，插花艺术也处于停滞衰微的境地。

现当代

中国插花艺术经历了清末的萧条,又沉寂了数十年,直到20世纪70年代末到80年代初,随着改革开放和我国园艺事业的发展,插花艺术也得到了复苏并迅速发展起来。北京、上海、广州等地先后成立了插花组织,进行地区性的插花活动。1987年4月,在北京农业展览馆召开了第一届中国花卉博览会,大会包括全国插花展览,有北京、上海、广州等城市参展,香港和日本的插花艺术家也参加了展出。这是中华人民共和国成立后的第一次全国性的插花盛会,表现了插花艺术发展的强劲势头。1989年9月第二届全国花卉博览会召开时,参加插花展览的已有十多个省、自治区、直辖市。全国许多城市都相继开展了插花艺术活动。1990年5月19日中国插花艺术协会正式成立。此后,许多大中城市都陆续成立了地方性的插花花艺协会,初步形成普及全国的插花花艺系统网络,大大推动了我国插花艺术的发展。近年来各地积极开展了与港、台地区及海外插花艺术界的学术交流活动。各地的插花专业队伍逐渐形成,具有地方风格与特色的优秀插花作品不断涌现出来。中国的插花艺术正在与世界接轨,形成新的局面。

参考文献

黄永川,2015.中国插花史研究[M].杭州:西泠印社出版社.

李丽萍,陈松林,1999.中国绘画全集[M].北京:文物出版社.

宋长江,2017.陈洪绶人物画中的瓶花形象考察[J].美术,(07):115-119.

王伯敏,2018.中国绘画通史[M].北京:生活·读书·新知三联书店.

王莲英,秦魁杰,2000.中国传统插花艺术[M].北京:中国林业出版社.

吴明娣,戴婷婷,2019.圣而凡·华而雅——清供图源流[J].南京艺术学院学报(美术与设计),(01):138-142.

姚琦,2018.简古幽趣:陈洪绶瓶花类作品艺术性研究[D].杭州:中国美术学院.

扬之水,2014.宋代花瓶[M].北京:人民美术出版社.

中国美术全集编辑委员会编,1989.中国美术全集[M].北京:人民美术出版社.

卢晓菡,2017.案上游园——宋、明两代文人瓶花的趣味流变[J].爱尚美术,(05):110-117.

佚名,2018.古代书画里的"瓶花与盆景"体会百卉清供之美[J].东方收藏,(22):76-82.

Kathleen Ryor,周天,2018.盆景与瓶花:明代文人的空间意境[J].美成在久,(05):72-81.

作者简介

艺术评鉴

郑中允子

毕业于中国美术学院美术史系,现工作生活于北京。长期从事中国古代、近现代美术史研究,作品多发表于各大美术馆刊物。凤凰艺术特约撰稿人,注重当代视觉与古代文化及展示之间的关系,并参与北京大学视觉与图像研究中心《中国当代艺术年鉴》的工作与撰写。

花艺评鉴

万 宏

易花道创始人;
生活美学协会 副理事长;
中国插花花艺协会常务理事;
北京插花协会常务理事、
副秘书长;
北京插花艺术研究会会员;
日本池坊花道正一级教授。

图书在版编目（CIP）数据

中国插花古画历 / 花艺目客编辑部编． — 北京：中国林业出版社，2019.11
ISBN 978-7-5219-0368-3

Ⅰ．①中… Ⅱ．①花… Ⅲ．①本册 Ⅳ．①TS951.5

中国版本图书馆CIP数据核字（2019）第276226号

——— 策划编辑：印 芳　袁 理 ———

中国插花古画历

总　策　划：花艺目客编辑部
执行编辑：雪 洁

出　版：中国林业出版社・风景园林分社
电　话：010-83143568
发　行：中国林业出版社
印　刷：北京雅昌艺术印刷有限公司
版　次：二〇二〇年一月第一版
印　次：二〇二〇年一月第一次印刷
开　本：787×1092mm 1/32
印　张：13印张
字　数：360千字
定　价：九十八元整